PRESERVED
FLOWERS

PRESERVED
FLOWERS

PRESERVED
FLOWERS

PRESERVED FLOWERS

不凋花‧調色實驗設計書

張加瑜◎著

一次學會超過250種
花‧葉‧果完美變身不凋材

推薦序

シンプルに、スタイリッシュにお花を飾り、空間を演出するにはプリザーブドフラワーは最適です。
プリザーブドフラワーは素敵なお花をその素敵なままに留めて置く事が出来る…それが、「自分の手で作る事」が出来るとしたら…そんな素敵な事を私たちUDS（一般社団法人ユニバーサルデザイナーズ協会）のメンバーは楽しんでいます。

台湾で活躍中のUDS（一般社団法人ユニバーサルデザイナーズ協会）のメンバーである　張加瑜先生が　この度、自分でプリザーブドフラワーを作る事にとても役立つ本を出版される事になりました。
張加瑜先生、おめでとうございます。張加瑜先生に初めてお会いした時の事…日本で開催されていたお花のイベントで若く可愛らしい笑顔で著書を差し出してご挨拶をして下さいました。その本はお花をモチーフにしたアクセサリーで作られたキラキラしたブーケが沢山、紹介された本でした。その後、張加瑜先生のプリザーブドフラワーの作品を見せて頂いてきましたが、お花に対するセンスの良さがプリザーブドフラワーのデザインでも活かされています。

大手の百貨店でご自身のブテックを開店されていてオシャレなお花のパーツ、プリザーブドフラワーの商品は好評です。ブテックを経営するかたわら、作品展にも積極的に作品を出展されています。昨年、日本で最大の手作りプリザーブドフラワー展の「咲くやこの花館」メイキングプリザーブドフラワー展で、最優秀賞である大阪市長賞を受賞されました。
手作りプリザーブドフラワーの技術も意欲的に学び、沢山のお花、植物、果物や野菜、実物までをプリザーブドフラワーに作られています。今回の著書にはその沢山の作られたプリザーブドフラワーがまるで辞典のように紹介されています。これから、プリザーブドフラワーを自分で作りたい方には大変参考になる事でしょう。

張加瑜先生はお花に関する事を惜しみなく学んでいらっしゃいます。その様子はＦＢやインスタでもうかがえます。若く、豊かな感性がさらに磨かれて、これからの作品や活動は私たちUDSのメンバーも期待し、楽しみにしています。

一般社団法人ユニバーサルデザイナーズ協会
代表理事　長井睦美

不凋花能將花朵最美的那一瞬間完美地保留下來。如果能「親手製作」，留住花朵最美的樣貌，該是多麼美好的體驗……而我們 UDS（一般社團法人 Universal Designers Academy 協會）的成員正在享受這樣的樂趣。當你想以簡單又時尚的語彙來詮釋空間的演出時，不凋花絕對是最佳選擇。

回想起第一次邂逅張加瑜老師時的畫面……那是在一次於日本舉辦的花藝活動場合中，張老師臉上帶著可愛的笑容，手中拿著自己的著作——《圓形珠寶花束》與我寒暄問候。之後，有幸欣賞了她的不凋花作品，強烈感受到她將自己對花的美感，活用在不凋花的設計上，而且發揮得淋漓盡致。

張老師在大型百貨公司設有精品店，其中以流行的花飾配件與不凋花的商品最受好評。經營精品店之餘，也積極地於各作品展中推出新的創作。2018 年於日本「咲くやこの花館（Sakuya Konohana Kan）」舉辦的最大型手作不凋花展 Making Preserved Flowers 中，勇奪了最優秀賞的大阪市長賞。

張加瑜老師是活躍於台灣花藝設計界的 UDS 成員，這次出版的專書對於親手製作不凋花的學習者而言十分有助益。在這本書中，張老師對於手作不凋花技術展現了強烈的學習熱情，並嘗試將多種的花朵、植物、蔬菜、水果作成不凋材，甚至連果實也能成功製作。這著作宛如一本辭典，收錄了數量龐大的不凋花實驗作品，對於想要親自製作不凋花的讀者們，具有極大的參考價值。

張加瑜老師不但年輕、充滿活力，而且具有敏捷的感知力，對於花藝也總是竭盡所能地學習新知，從 FB 或 IG 便能一窺她的熱情。於此，祝福張老師在創作路上精益求精，我與 UDS 的所有成員們共同期盼能看到張老師爾後更令人耳目一新的創作與展演。

一般社團法人 Universal Designers Academy
代表理事 長井睦美

自序

莫內以油彩描繪春、描繪睡蓮、描繪印象派，
關於植物我們也可善用新時代的技術，進行色
彩的描繪。以往，我們拿著畫筆在平面的紙上
繪出植物樣貌，但是在本書中，想傳達更多的
是關於自己描繪出花朵顏色這件事。

藉由不凋花的製作，植物得以長久保存，且能
重現植物的原貌，更可讓植物成為立體的呈
現，應用在浮游花標本的設計中。長期以來，
專注於不凋花藝的創作者們都能感受到，創作
容易侷限在市售材料的取得中，這個侷限框圍
了創作的材料、顏色、種類。如果能善用不凋
花製作藥水自製不凋材，就能克服材料的拘
束，也就能夠進一步活化不凋花的設計。

創作是多元的，異材質的結合則必須是相互融
入的，花藝設計亦如同料理創作，永遠都要嘗
試著新菜色、新玩法。身為一個專業的花藝
師，必須時刻追尋更新穎的設計方式與技術掌
握。謹藉由本書將有趣且好玩的不凋花製作技
術歸納整理，分享給花藝師與每一位朋友。除
了嘗試如何製作不凋花之外，也能夠幫花朵染
製各式各樣的特殊效果，替花朵描繪新的色彩
──這絕對是令人愛不釋手的不凋花實驗。

張加瑜

前 言

關於創作，不論是在服裝設計、展示設計、空間設計，素材與顏色都是重要的一環，有適當的材質才能表現主題，搭配切題的色彩方能回應設計訴求，花藝設計亦然。

花藝師設計作品時，常為了表現希望的主題色彩，尋找著各式不同顏色的花卉。當自然界的花卉或植物已經不足以供應設計所需的元素時，我們就開始尋找像是木材、布料、金屬、水果等具有特殊紋理的素材，而不凋花是提供當代花藝設計師在設計作品時，具有特殊時效性的最新型優質媒材。只是設計師仍舊受限於市售不凋花的種類或色彩。

能夠自己製作不凋花，對於花藝創作者而言，實在是一個非常大的轉變。不凋花不僅是一朵保存漂亮的植物標本，更是一個嶄新的創作素材。來自日本的「一般社團法人Universal Designers Academy協會（簡稱UDS協會）」研發了十幾種製作不凋花的專用藥劑，本書收錄了超過250種鮮花與蔬果植物的實驗結果，透過藥劑的交叉處理，植物得以展現更多嶄新的面貌。關於不凋花製作技術，本書中有詳盡的藥水種類說明、基礎與進階的多樣製作技術、超過250種的實驗成果、16款花藝作品設計，希望您在閱讀中吸取知識，深度瞭解關於不凋花製作的奧祕。

一般社團法人 Universal Designers Academy 協會

來自日本的不凋花花藝協會，由長井睦美會長所領導，協會所培育之專業師資與海外學校已遍及日本、台灣、中國、香港等地，近年來更努力跨足台灣與香港地區，舉辦多次跨海花藝教學與展覽，更參與2018至2019年的台灣世界花卉博覽會。

◆課程認證：不凋花製作技術・不凋花花藝設計・浮游花設計
◆產品業務：師資培訓・不凋花製作藥水研發・浮游花原料販售
◆東京分部：1-5-4東京築地1F橫田大廈1樓
◆蘆屋總部：兵庫縣蘆屋市東蘆屋鎮15-20東蘆屋101
◆官方網站：https://u-ds.jp ◆台灣區不凋花認證課程
　　　　　　　　　　　請洽艾瑞兒花藝設計

C o n t e n t s

Part 1

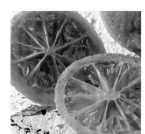

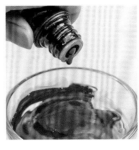

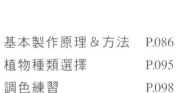

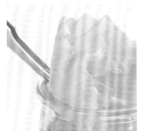
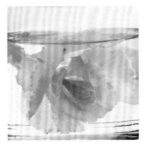
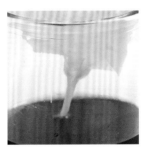

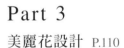

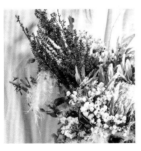

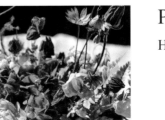

花染實驗室 *1*

不 凋 花 製 作 圖 鑑

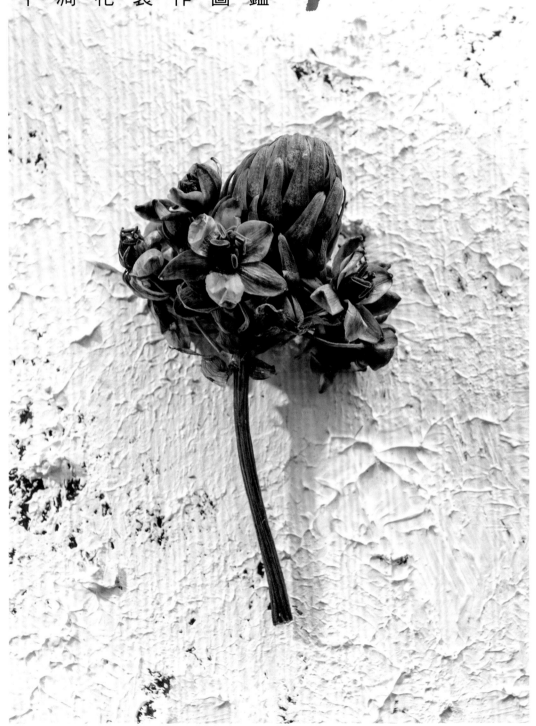

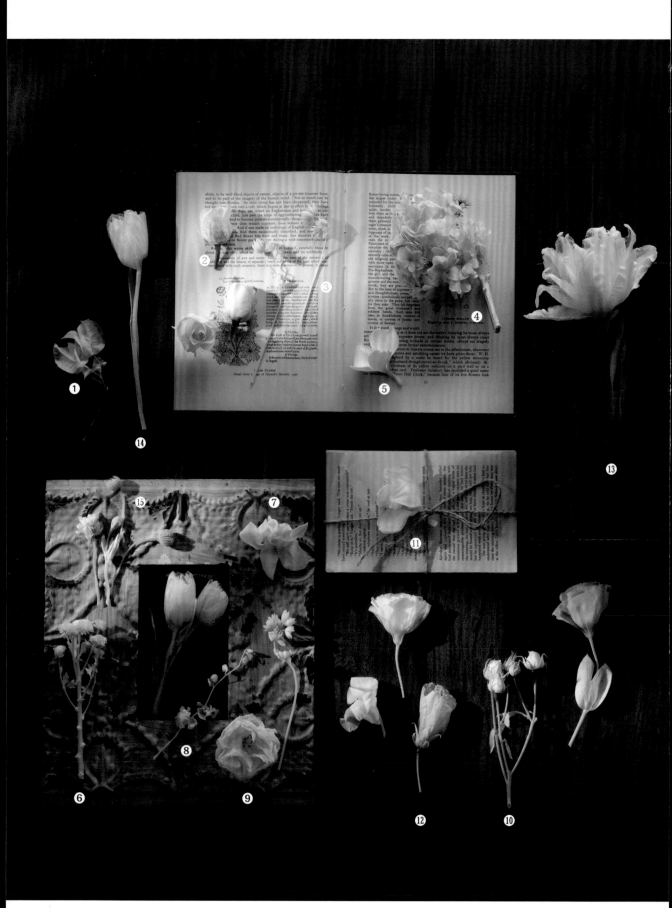

無色 + 極 黑

無色（白色）花朵的製作，必須仰賴美白液與A液的雙重脫色漂白技術，
完成脫色與漂白後，再使用透明色的B液保存著色。詳細作法請參見P.104。

❶ 九重葛　原色：粉
製作方式：A液・B液・美白液
藥水顏色：透明

❷ 玫瑰　原色：紅
花開程度：5分
製作方式：A液・B液・美白液
藥水顏色：透明

❸ 白芨　原色：粉
製作方式：A液・B液・美白液
藥水顏色：透明

❹ 重瓣繡球　原色：藍綠
製作方式：A液・B液・美白液
藥水顏色：透明

❺ 雞蛋花　原色：白
花開程度：7分
製作方式：A液・B液・美白液
藥水顏色：透明

❻ 法國小菊　原色：白
製作方式：A液・B液・美白液
藥水顏色：透明

❼ 石斛蘭　原色：紫白
製作方式：A液・B液・美白液
藥水顏色：透明

❽ 文心蘭　原色：黃
製作方式：A液・B液・美白液
藥水顏色：透明

❾ 桔梗　原色：白
花開程度：6分
製作方式：A液・B液・美白液
藥水顏色：透明

❿ 迷你玫瑰　原色：粉
花開程度：5分
製作方式：A液・B液・美白液
藥水顏色：透明

⓫ 東亞蘭　原色：綠
製作方式：A液・B液・美白液
藥水顏色：透明

⓬ 扶桑花苞　原色：黃
製作方式：A液・B液
藥水顏色：透明

⓭ 重瓣百合　原色：白
花開程度：7分
製作方式：A液・B液・美白液

⓮ 鬱金香　原色：粉
花開程度：6至7分
製作方式：A液・B液・美白液
藥水顏色：透明

⓯ 翠珠　原色：紫
花開程度：4至7分
製作方式：A液・B液・美白液
藥水顏色：透明

Tips: 製作方式與藥水顏色中標示「＋」者，表示前後品項須混合均勻後使用；標示「・」者，則僅為品項羅列。

❶ 洛神　原色：紅
製作方式：A液・B液・美白液
藥水顏色：透明

❷ 葉牡丹　原色：紫
製作方式：A液・B液・美白液
藥水顏色：透明

❸ 石斛蘭花苞　原色：紫白
製作方式：A液・B液
藥水顏色：透明

❹ 滿天星　原色：白
製作方式：A液・B液・美白液
藥水顏色：透明

❺ 高山羊齒　原色：綠
製作方式：A液・B液
藥水顏色：透明

❻ 小綠果　原色：綠
製作方式：A液・B液・美白液
藥水顏色：透明

❼ 整株玫瑰與玫瑰　原色：紫
花開程度：5分
製作方式：A液・B液・美白液
藥水顏色：透明

❽ 伯利恆之星　原色：白
花開程度：6分
製作方式：A液・B液
藥水顏色：透明

❾ 小菊花　原色：白
花開程度：7分
製作方式：A液・B液
藥水顏色：透明

❿ 百合花苞　原色：白
製作方式：A液・B液・美白液
藥水顏色：透明

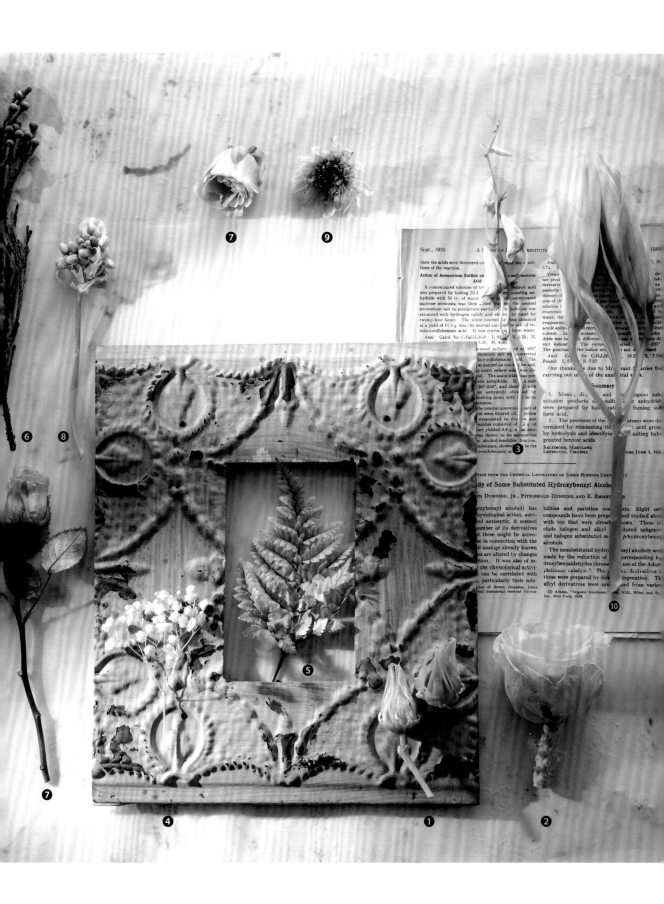

❶ 茉莉葉　原色：綠
製作方式：A液‧B液
藥水顏色：透明

❷ 桔梗　原色：白
花開程度：花與花苞
製作方式：A液‧B液
藥水顏色：透明

❸ 星辰花　原色：白花綠莖
製作方式：A液‧B液
藥水顏色：透明

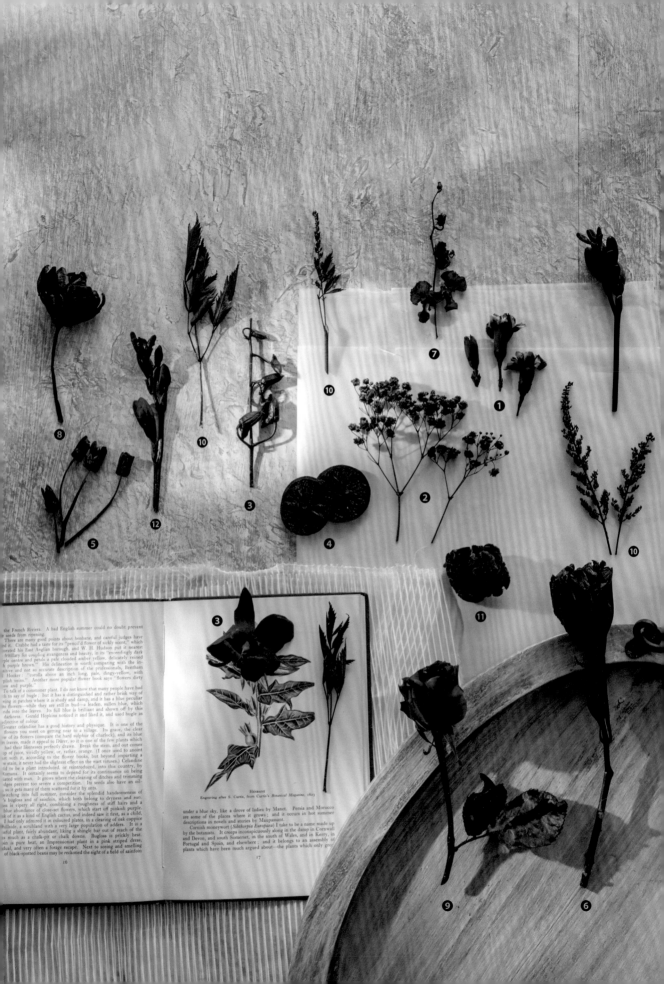

❶ 康乃馨　原色：粉
花開程度：7分
製作方式：A液・B液
藥水顏色：黑

❷ 滿天星　原色：白
製作方式：A液・B液
藥水顏色：黑

❸ 石斛蘭花與花苞　原色：紫白
製作方式：A液・B液
藥水顏色：黑

❹ 檸檬　原色：綠
製作方式：A液・B液
藥水顏色：黑

❺ 小菊花　原色：白
花開程度：5分
製作方式：A液・B液
藥水顏色：黑

❻ 重瓣百合　原色：白
花開程度：6分
製作方式：A液・B液
藥水顏色：黑

❼ 文心蘭　原色：黃
製作方式：A液・B液
藥水顏色：黑

❽ 魔鬼鬱金香　原色：白綠
花開程度：6分
製作方式：A液・B液
藥水顏色：黑

❾ 玫瑰　原色：紅
花開程度：6分
製作方式：A液・B液
藥水顏色：黑

❿ 泡盛花與葉　原色：粉花綠葉
製作方式：A液・B液
藥水顏色：黑

⓫ 雞冠花　原色：紅色
製作方式：A液・B液
藥水顏色：黑

⓬ 小蒼蘭花苞　原色：白
製作方式：A液・B液
藥水顏色：黑

花 Flower

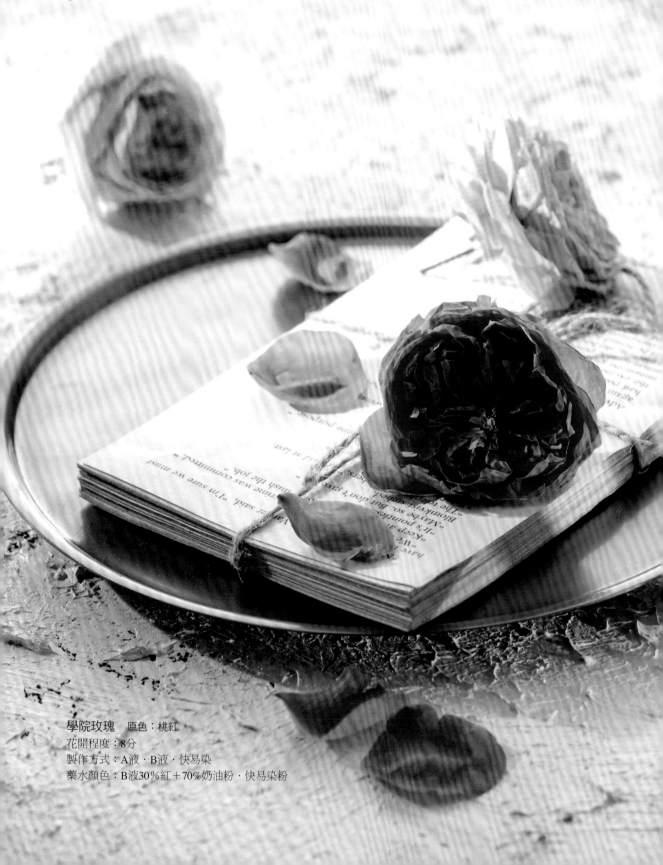

學院玫瑰　原色：桃紅
花開程度：8分
製作方式：A液・B液・快易染
藥水顏色：B液30％紅＋70％奶油粉・快易染粉

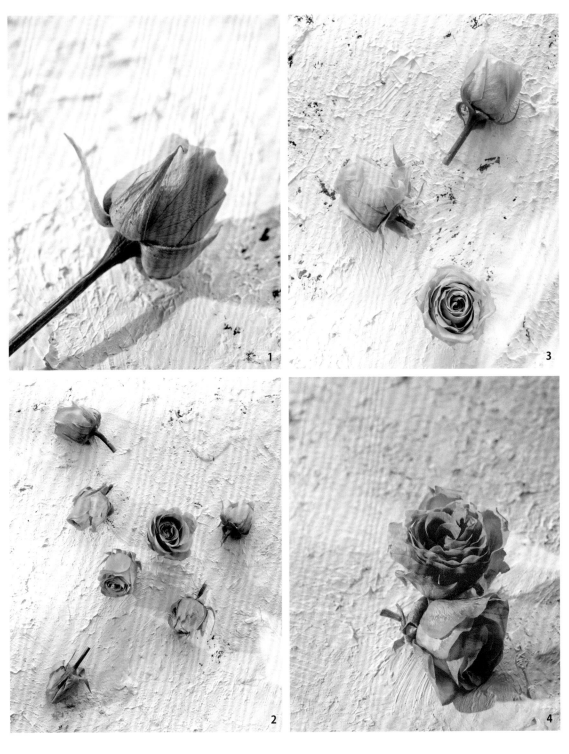

1

迷你玫瑰　原色：白
花開程度：5分
製作方式：快易染
藥水顏色：鮭魚粉

2

玫瑰　原色：白
花開程度：6分
製作方式：A液・B液
藥水顏色：奶油黃

3

玫瑰　原色：白
花開程度：6分
製作方式：A液・B液
藥水顏色：天空藍

4

玫瑰　原色：紫
花開程度：7分
製作方式：A液・B液・美白液
藥水顏色：奶油粉

1
玫瑰　原色：紫
花開程度：7分
製作方式：
A液・B液・美白液
藥水顏色：紫

2
門廊絨球　原色：粉
花開程度：8分
製作方式：A液・B液
藥水顏色：30％鮭魚粉
＋70％奶油粉

3
迷你玫瑰　原色：粉
花開程度：5至7分
製作方式：快易染
藥水顏色：紅

4
迷你玫瑰　原色：粉
花開程度：5至7分
製作方式：快易染
藥水顏色：棕

2

茉莉玫瑰　　原色：黃

花開程度：8分　　製作方式：A液・B液

藥水顏色：70%奶油黃＋30%鮭魚粉

1

迷你玫瑰　　原色：白

花開程度：6分　　製作方式：快易染

藥水顏色：70%酒紅（溶）＋30%深藍（水）

利用油水不相融合的原理，將水性與溶劑型不同色相（系）的快易染藥水混合在一起，染出兩種色彩是一種高度實驗性的作法。

3

迷你玫瑰　　原色：白

花開程度：5分　　製作方式：快易染

藥水顏色：50%天空藍（水）＋50%深藍（溶）

將水性與溶劑型同色相（系）的快易染藥水混合在一起。

玫瑰
原色：紅
花開程度：7分
製作方式：A液・B液
藥水顏色：紅・黑

先以A液褪色，再以紅色B液將玫瑰完整上色後取出，以花臉朝下的方式微微浸泡在黑色B液中約30分鐘（請以肉眼觀察希望的著色狀態），確認花朵有部分染成黑色即可洗淨與烘乾。

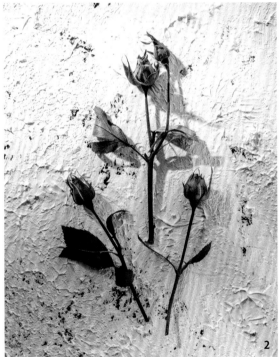

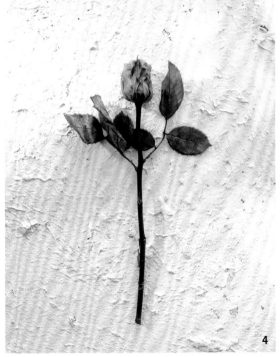

1

迷你玫瑰
原色：粉
花開程度：5至7分
製作方式：快易染
藥水顏色：
80%檸檬黃＋20%深藍

2

迷你玫瑰（整株）
原色：粉
花開程度：5分
製作方式：快易染
藥水顏色：
80%紅＋20%白

3

迷你玫瑰（整株）
原色：粉
花開程度：5分
製作方式：快易染
藥水顏色：
50%白＋50%紫

4

玫瑰（整株）
原色：紅
花開程度：6至7分
製作方式：A液‧B液
藥水顏色：
80%透明藍＋20%紫

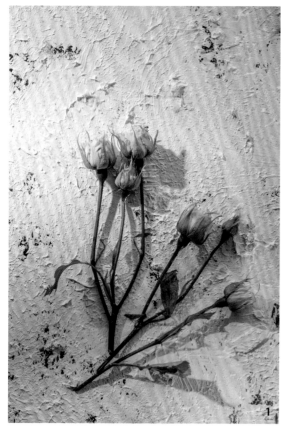

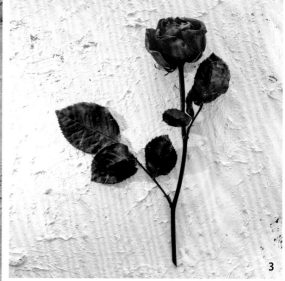

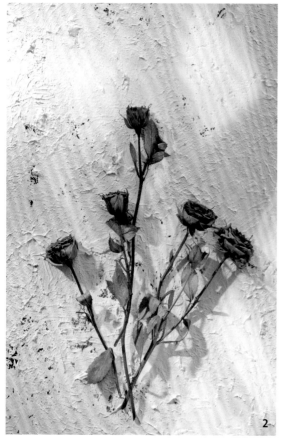

1

迷你玫瑰（整株）　原色：粉
花開程度：5分
製作方式：
A液‧B液‧美白液‧綠葉染
藥水顏色：B液70％透明＋30％紅‧綠葉染綠
先以A液與美白液褪色後，再以混合好的B液浸
泡整株迷你玫瑰約3日以上。自B液中取出後，
以A液將花頭內外充分洗淨，再放進綠葉染中，
讓莖與葉的部分充分浸泡約2日以上，即可取出
洗淨進行乾燥。

2

迷你玫瑰（整株）　原色：粉
花開程度：5至7分
製作方式：快易染
藥水顏色：紅‧藍
將玫瑰橫放於容器中，以紅色快易染覆蓋整株
玫瑰，浸泡約3日後取出，改浸於藍色快易染
中，藥水高度只要覆蓋玫瑰1/2即可，以肉眼觀
察著色情況，達成雙色暈染效果後即可取出進
行乾燥。

3

玫瑰（整株）　原色：紅
花開程度：7分
製作方式：A液‧B液‧綠葉染
藥水顏色：整株－B液紅　莖－綠葉染綠
以A液褪色後，整株浸入紅色B液5日以上，從B
液中取出，以A液將花頭內外充分洗淨，再將葉
與莖泡進綠葉染中，吸附綠葉染3日以上即可取
出洗淨進行乾燥。

1
小紫薊　原色：紫
製作方式：綠葉染
藥水顏色：綠・藍
讓花莖吸附綠色綠葉染約2日
後，再放入藍色綠葉染約1日，
即可進行乾燥，詳細作法參見
P.93綠葉染說明。

2
四季迷　原色：紅
製作方式：A液・B液
藥水顏色：天空藍

3
薊花（花頭部分）　原色：紫
製作方式：快易染
藥水顏色：藍

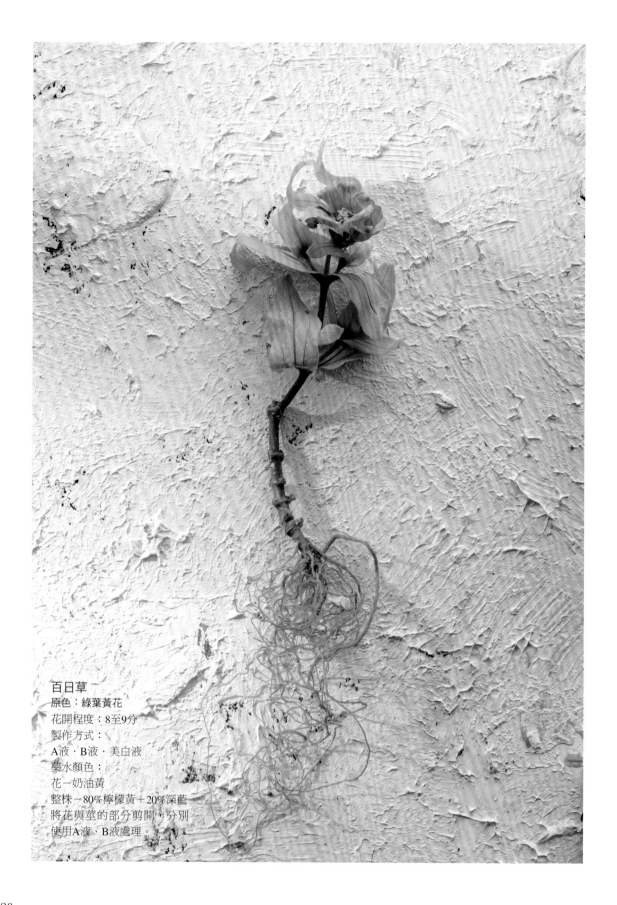

百日草
原色：綠葉黃花
花開程度：8至9分
製作方式：
A液・B液・美白液
藥水顏色：
花－奶油黃
整株－80%檸檬黃＋20%深藍
將花與莖的部分剪開，分別
使用A液、B液處理。

1

帝王花　原色：白
製作方式：綠葉染
藥水顏色：紫

2

針墊花　原色：黃
製作方式：A液‧B液
藥水顏色：整株－黃　葉－綠
以A液褪色後，整株浸泡入黃色B液3日以
上，從B液取出後，以A洗將花頭內外充分洗
淨，再將1/2株放進綠色B液中，讓莖與葉充
分浸泡2日以上，即可取出洗淨再進行乾燥。

雞冠花
原色：紅
製作方式：A液‧B液
藥水顏色：檸檬黃

雞冠花
原色：紅
製作方式：A液‧B液
藥水顏色：85%酒紅＋15%黑

垂雞冠
原色：綠
製作方式：A液・B液
藥水顏色：透明

垂雞冠
原色：綠
製作方式：A液・B液
藥水顏色：綠

◀火焰雞冠　原色：黃
　製作方式：A液・B液・美白液
　藥水顏色：奶油黃

▶火焰雞冠　原色：黃
　製作方式：A液・B液
　藥水顏色：紫

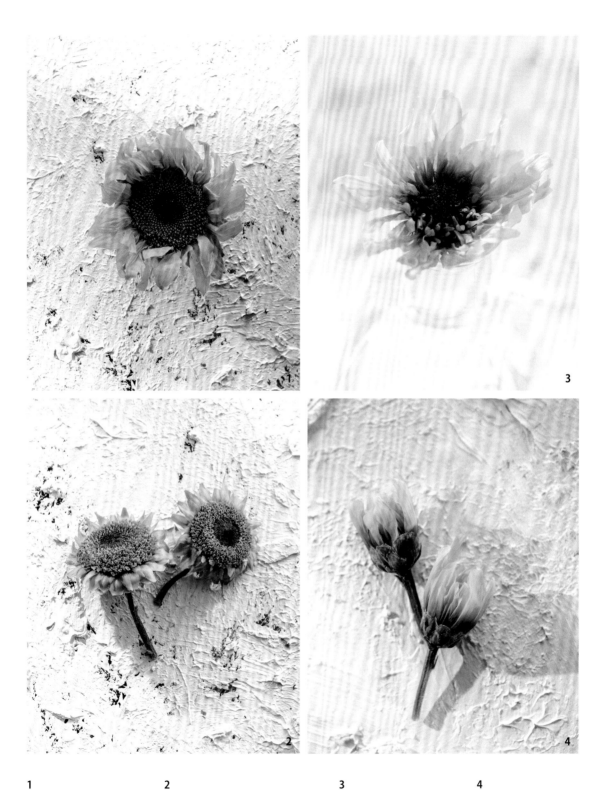

1
向日葵　原色：黃
花開程度：8分
製作方式：A液・B液
藥水顏色：檸檬黃

2
向日葵　原色：黃
花開程度：5分
製作方式：A液・B液
藥水顏色：80%檸檬黃＋20%藍

3
小菊花　原色：白
花開程度：7分
製作方式：A液・B液
藥水顏色：檸檬黃

4
小菊花　原色：白
花開程度：5分
製作方式：A液・B液
藥水顏色：奶油藍

3
小菊花　原色：白
花開程度：5分
製作方式：A液・B液
藥水顏色：30％白＋20％深藍＋50％檸檬黃

1
小菊花　原色：白
花開程度：7分
製作方式：A液・B液
藥水顏色：紫

2
小菊花　原色：白
花開程度：5分
製作方式：A液・B液・色素
藥水顏色：B液透明＋色素紅

1

法國小菊　原色：白
花開程度：7分
製作方式：A液・B液
藥水顏色：三次使用
的深藍

2

五月菊　原色：桃紅
花開程度：7分
製作方式：A液・B液
藥水顏色：50%白＋50%紅

3

海芋　原色：紅
製作方式：A液・B液
（作法同P.27針墊花）
藥水顏色：整株－紫
　　　　　莖－酒紅

4

海芋　原色：紅
製作方式：A液・B液・綠葉染
（作法同P.24-3整株玫瑰）
藥水顏色：整株－B液紅
　　　　　莖－綠葉染綠

洛神
原色：紅
製作方式：A液·B液
藥水顏色：酒紅

洛神
原色：紅
製作方式：A液·B液
藥水顏色：檸檬黃

千日紅（整株）
原色：綠葉粉花
製作方式：A液・B液・快易染
藥水顏色：整株－B液透明　花頭－快易染粉

小綠果
原色：綠
製作方式：A液・B液
藥水顏色：80％檸檬黃＋20％深藍

1	2	3	4
千日紅　原色：桃紅	山芙蓉　原色：粉	山芙蓉　原色：粉	山芙蓉　原色：粉
製作方式：A液‧B液	花開程度：7分	花開程度：3分	花開程度：花苞
藥水顏色：	製作方式：A液‧B液‧色素	製作方式：A液‧B液	製作方式：A液‧B液
30%白＋60%紅＋10%藍	藥水顏色：B液透明＋色素紅	藥水顏色：檸檬黃	藥水顏色：酒紅

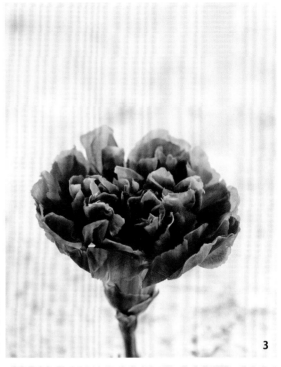

3

美國大康乃馨　　原色：粉
花開程度：7分
製作方式：A液・B液
藥水顏色：紅・80％檸檬黃＋20％深藍
以A液褪色後，泡入紅色B液3日以上再取
出，以A洗將花稍微沖洗後，浸泡80％檸
檬黃＋20％深藍的B液2日以上，即可取出
洗淨乾燥。

1

康乃馨　　原色：粉
花開程度：6分
製作方式：A液・B液・美白液
藥水顏色：❶透明・❷透明綠・❸奶油橘

2

星辰花　　原色：綠葉白花
製作方式：綠葉染
藥水顏色：綠

◀泡盛　原色：粉
製作方式：A液・B液・快易染
藥水顏色：B液酒紅・快易染藍（塗尖端）

▶泡盛　原色：粉
製作方式：綠葉染
藥水顏色：粉

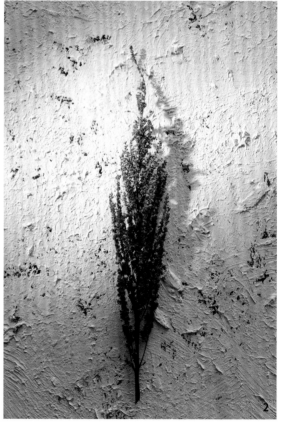

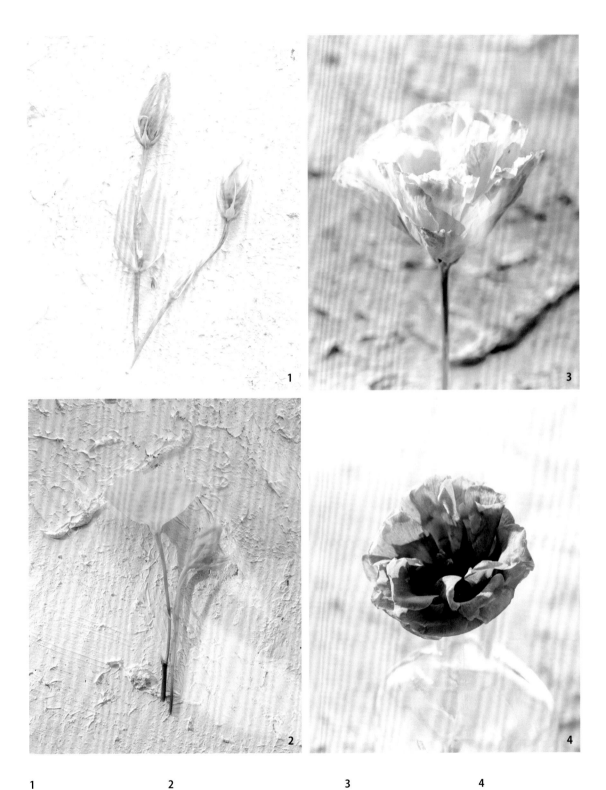

1
桔梗　　原色：綠
花開程度：花苞
製作方式：
A液・B液・美白液
藥水顏色：奶油粉

2
桔梗（整株）　　原色：白
花開程度：5至7分
製作方式：A液・B液・綠葉染
（作法同P.24-3整株玫瑰）
藥水顏色：整株－B液檸檬黃
　　　　　莖－綠葉染綠

3
桔梗　　原色：粉
花開程度：7分
製作方式：
A液・B液・美白液
藥水顏色：奶油藍

4
桔梗　　原色：白
製作方式：A液・B液
藥水顏色：深藍

1

桔梗花苞　原色：白
製作方式：A液・B液
藥水顏色：天空藍

2

桔梗　原色：紫
花開程度：7分
製作方式：A液・B液
藥水顏色：紅

3

桔梗　原色：綠
製作方式：A液・B液
藥水顏色：90%檸檬黃＋10%深藍

4

桔梗　原色：粉
製作方式：A液・B液
藥水顏色：檸檬黃

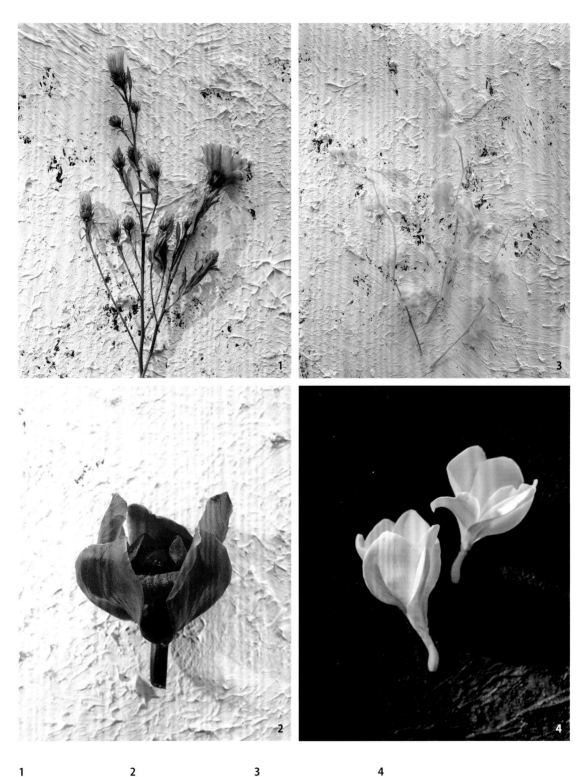

1

孔雀草 原色：紫
花開程度：5至8分
製作方式：快易染
藥水顏色：粉

2

東亞蘭 原色：綠
製作方式：A液・B液
藥水顏色：紅

3

文心蘭 原色：黃
製作方式：A液・B液
藥水顏色：檸檬黃

4

雞蛋花 原色：白
製作方式：A液・B液・美白液・三色染
藥水顏色：
B液透明・三色染黃＋藍（塗花莖）

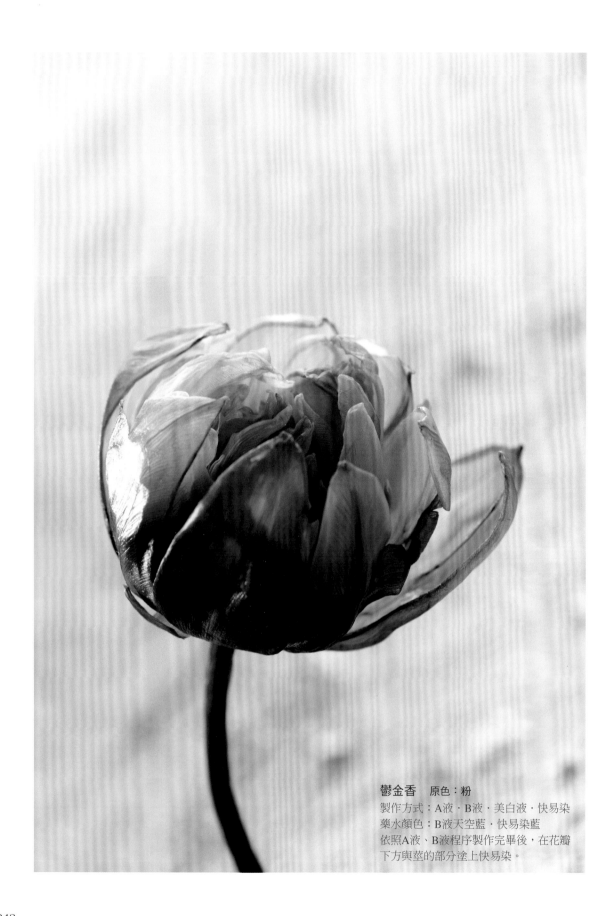

鬱金香　原色：粉
製作方式：A液・B液・美白液・快易染
藥水顏色：B液天空藍・快易染藍
依照A液、B液程序製作完畢後，在花瓣
下方與莖的部分塗上快易染。

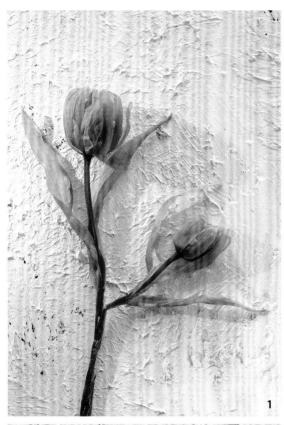

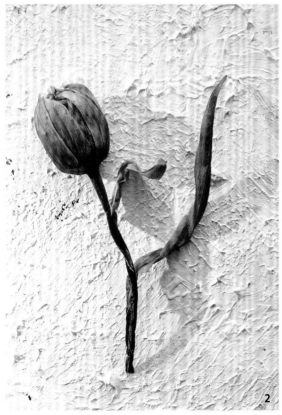

1

鬱金香　原色：粉
製作方式：A液・B液・美白液
藥水顏色：80%透明＋20%紅

2

鬱金香　原色：粉
製作方式：A液・B液・美白液
藥水顏色：60%白＋40%酒紅

1
鬱金香　原色：粉
製作方式：A液‧B液‧美白液
藥水顏色：天空藍

2
扶桑花苞　　原色：黃
製作方式：快易染
藥水顏色：花－檸檬黃　萼－80％檸檬黃＋20％深藍
將花朵花萼分開染色後再接回。

3
鬱金香　　原色：粉
製作方式：A液‧B液‧美白液‧快易染
藥水顏色：B液透明‧快易染粉
依照A液‧B液程序製作完畢後，在花瓣
部分塗上快易染。

4
白芨　原色：紫粉
製作方式：A液‧B液
藥水顏色：70％檸檬黃＋20％白＋10％藍

5
白芨　　原色：紫粉
製作方式：綠葉染
藥水顏色：棕

6
白芨　　原色：紫粉
製作方式：綠葉染
藥水顏色：紫

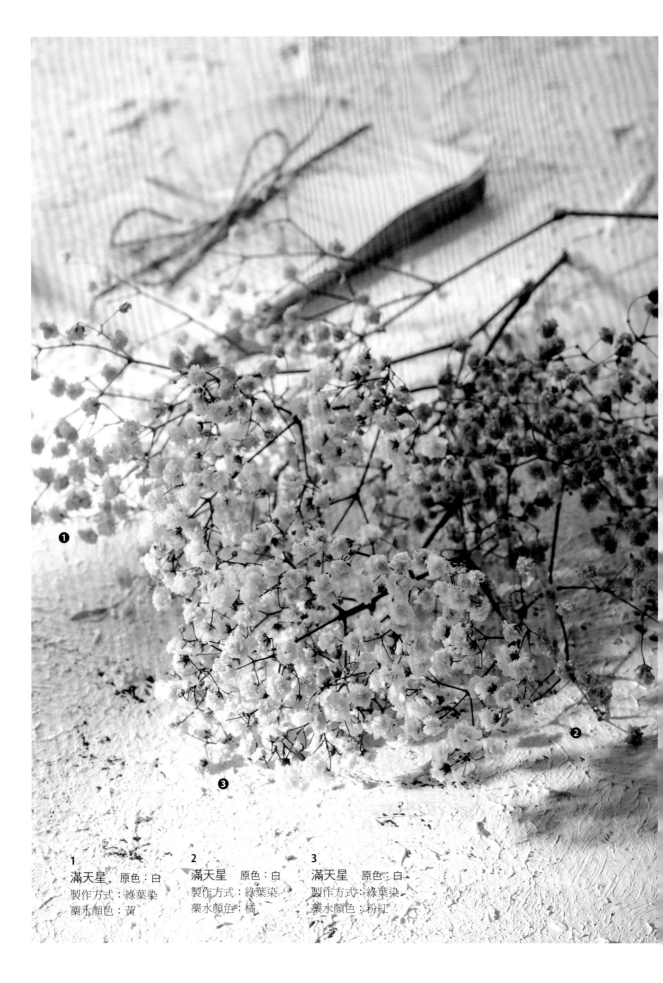

1
滿天星　原色：白
製作方式：綠葉染
藥水顏色：黃

2
滿天星　原色：白
製作方式：綠葉染
藥水顏色：橘

3
滿天星　原色：白
製作方式：綠葉染
藥水顏色：粉紅

1
滿天星　原色：白
製作方式：綠葉染
藥水顏色：紅

3
滿天星　原色：白
製作方式：綠葉染
藥水顏色：藍

2
滿天星　原色：白
製作方式：綠葉染
藥水顏色：紫

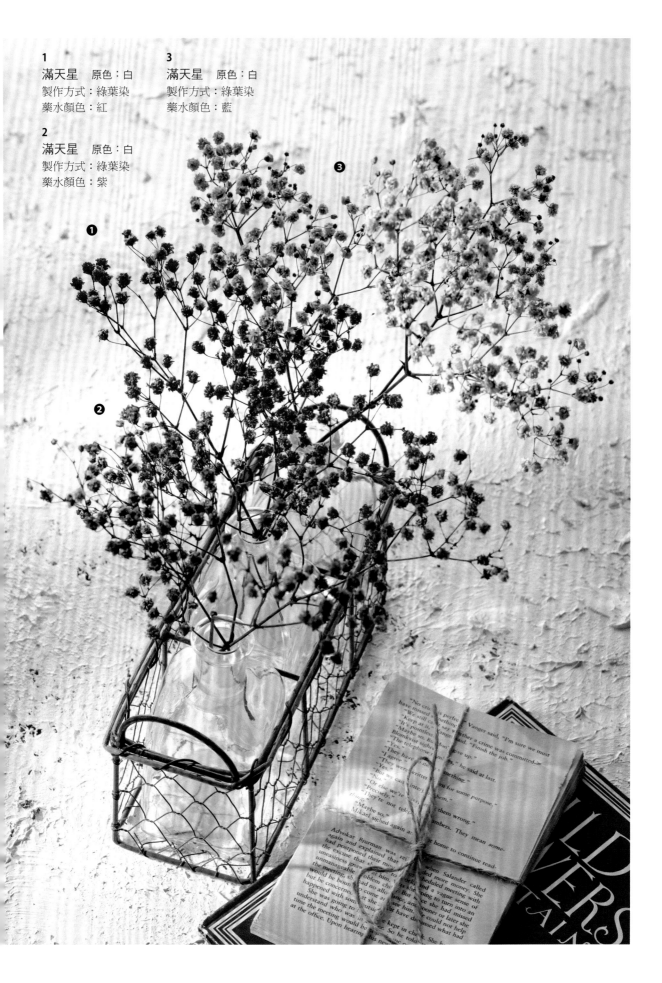

滿天星　原色：白
製作方式：綠葉染
藥水顏色：綠

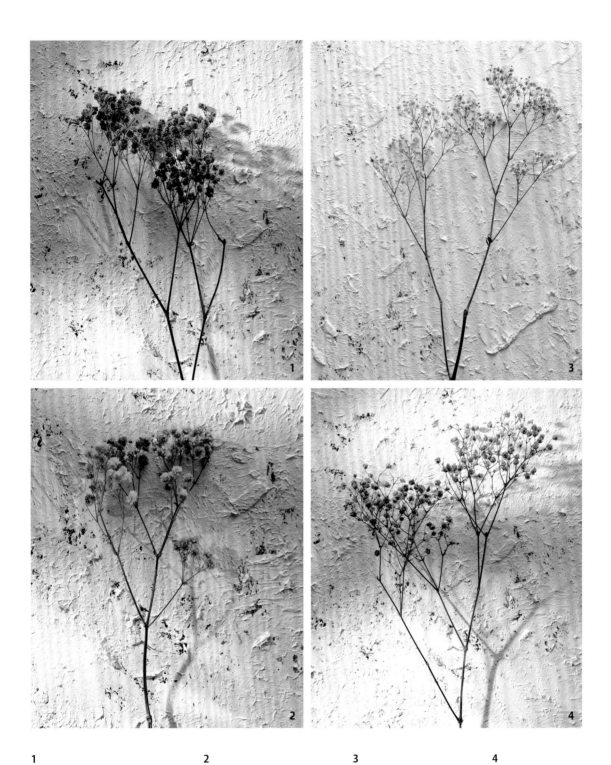

1

滿天星　原色：白
製作方式：綠葉染
藥水顏色：紅・紫
將整株滿天星的花莖從中
剪成左右兩邊，再分別置
入不同顏色的綠葉染吸
附，約3日後即可取出倒
吊乾燥。

2

滿天星　原色：白
製作方式：綠葉染
藥水與顏色：黃・綠
（作法同1）。

3

滿天星　原色：白
製作方式：綠葉染
藥水顏色：黃・橘
（作法同1）。

4

滿天星　原色：白
製作方式：綠葉染
藥水顏色：紫・藍
（作法同1）。

1	2	3	4
滿天星　原色：白	滿天星　原色：白	麒麟草　原色：綠	麒麟草　原色：綠
製作方式：A液・B液	製作方式：A液・B液・綠葉染	製作方式：快易染	製作方式：A液・B液
藥水顏色：透明・奶油粉	藥水顏色：B液透明・綠葉染藍	藥水顏色：檸檬黃	藥水顏色：80％檸檬
以A液褪色後，浸泡透明B液約	以A液褪色後，浸泡透明B液約		黃＋20％深藍
3日，再取出以花臉朝下的方式	3日，再取出另行吸附綠葉染，		
浸泡在奶油粉B液中約1日，即	直至顏色延伸到希望的位置即		
可取出洗淨進行烘乾。	可吊掛乾燥。		

1

重瓣百合　原色：白
花開程度：6至7分
製作方式：
A液・B液・美白液
藥水顏色：檸檬黃

2

重瓣百合　原色：白
花開程度：6至7分
製作方式：
A液・B液・美白液
藥水顏色：70%檸檬黃＋
20%深藍＋10%透明

3

臘梅　原色：白
製作方式：綠葉染
藥水顏色：橘

4

白頭翁　原色：紫
花開程度：7分
製作方式：A液・B液・快易染
藥水顏色：B液深藍・快易染藍
整朵完成A液、B液步驟後洗淨烘乾，
再以筆塗方式以快易染替花心上色。

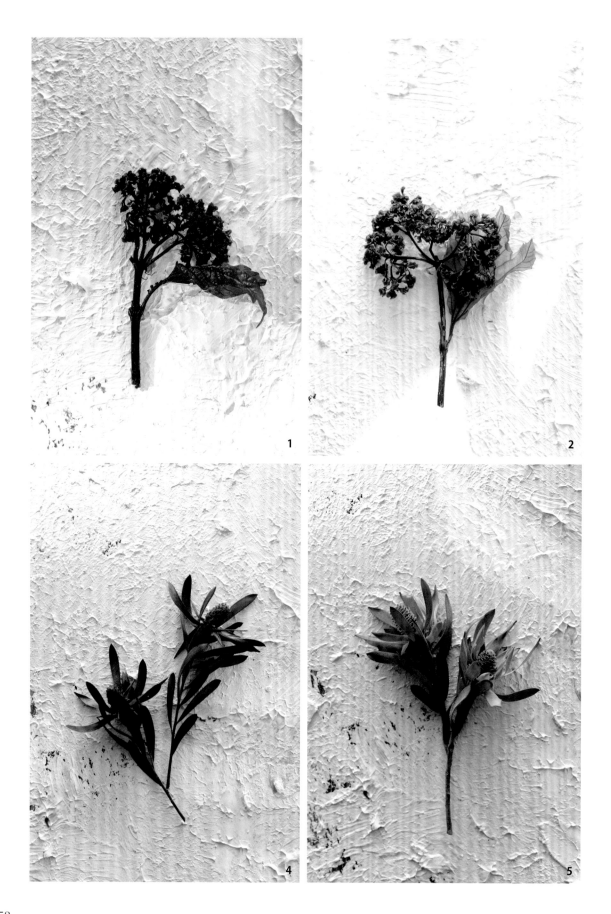

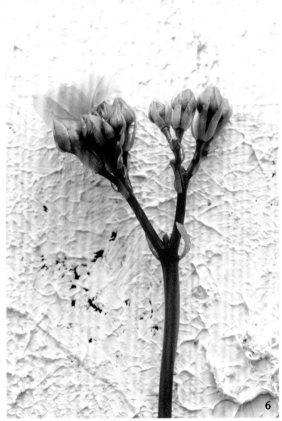

1

雪球　原色：綠
製作方式：A液‧B液
藥水顏色：紅

2

雪球　原色：綠
製作方式：A液‧B液
藥水顏色：深藍

3

玉米花　原色：綠
製作方式：快易染
藥水顏色：天空藍

4

陽光披薩　原色：綠
製作方式：快易染
藥水顏色：酒紅‧深藍
整朵完成快易染（酒紅）步驟後洗淨烘乾，
再以筆塗方式以快易染（深藍）替花心上色。

5

陽光披薩　原色：綠
製作方式：A液‧B液
藥水顏色：奶油黃

6

長壽花　原色：橘
花開程度：花苞
製作方式：A液‧B液
藥水顏色：鮭魚粉

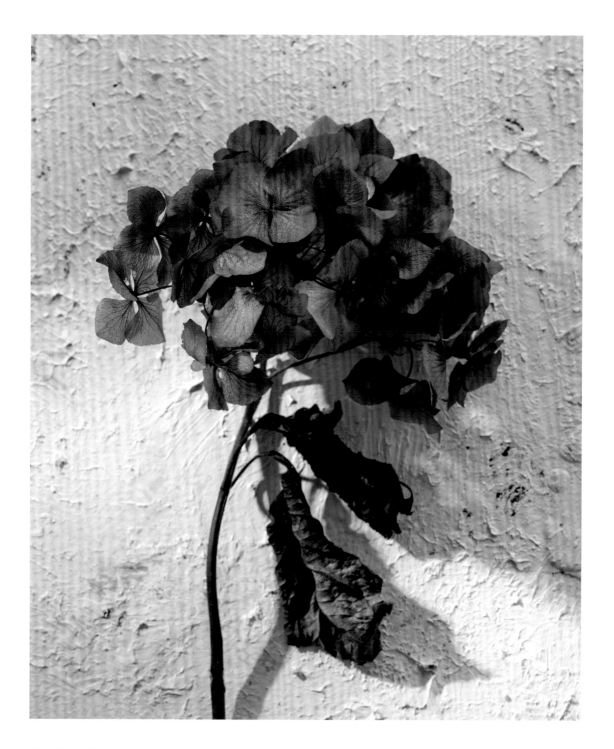

繡球花（整株）

原色：綠（略為乾燥的狀態）

製作方式：快易染

藥水顏色：80％檸檬黃＋20％深藍・紅

整株先浸泡於80％檸檬黃＋20％深藍快易染中約3日後，
再局部浸泡於紅色快易染中約1日，即可取出進行乾燥。

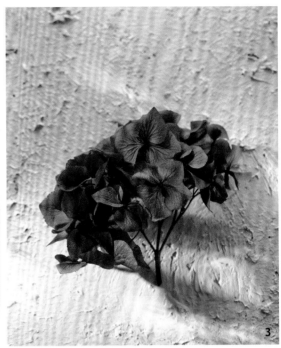

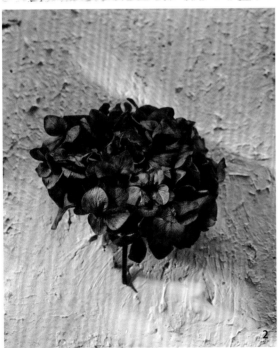

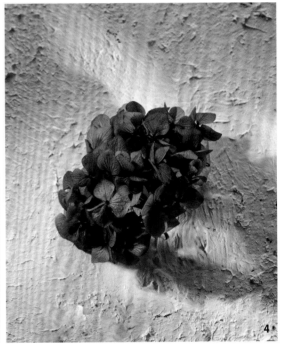

1

繡球花
原色：藍綠（略為乾燥的狀態）
製作方式：快易染
藥水顏色：二次使用的50％天空藍（水）
＋50％深藍（溶）
繡球花置放於夾鏈袋內，倒入快易染，藥
水略蓋過繡球花即可，浸泡約3至5日，期
間須不斷將夾鏈袋翻面，以肉眼觀察染色
情況，達成所希望的效果後即可取出進行
乾燥。

2

繡球花
原色：藍綠（略為乾燥的狀態）
製作方式：快易染（作法同1的繡球花）
藥水顏色：紅

3

繡球花
原色：藍綠（乾燥成淺棕色的狀態）
製作方式：快易染（作法同1的繡球花）
藥水顏色：鮭魚粉

4

繡球花　原色：藍綠
製作方式：快易染
（作法同P.54整株繡球花）
藥水顏色：深藍・紅色

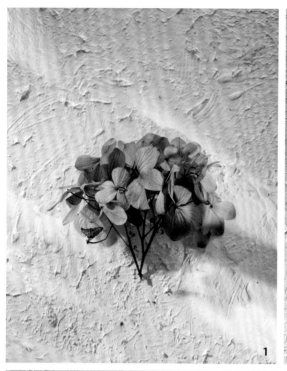

1
繡球花
原色：綠
（乾燥成淺棕色的狀態）
製作方式：快易染
（作法同P.55-1繡球花）
藥水顏色：二次使用的
天空藍

2
繡球花
原色：綠
（乾燥成淺棕色的狀態）
製作方式：快易染
（作法同P.55-1繡球花）
藥水顏色：四次使用的
80％檸檬黃＋20％深藍

3
繡球花
原色：藍綠
（略為乾燥的狀態）
製作方式：快易染
（作法同P.55-1繡球花）
藥水顏色：三次使用的50％天
空藍（水）＋50％深藍（溶）

4
重瓣繡球花
原色：綠
（略為乾燥的狀態）
製作方式：快易染
（作法同P.55-1繡球花）
藥水顏色：粉

1
重瓣繡球花
原色：綠
（略為乾燥的狀態）
製作方式：快易染
（作法同P.55-1繡球花）
藥水顏色：紫

2
繡球花
原色：藍綠
（略為乾燥的狀態）
製作方式：快易染
（作法同P.55-1繡球花）
藥水顏色：70%棕＋30%白

3
重瓣繡球花
原色：藍綠
（略為乾燥的狀態）
製作方式：快易染
（作法同P.55-1繡球花）
藥水顏色：二次使用的70%酒
紅（溶）＋30%深藍（水）

4
重瓣繡球花
原色：藍綠
製作方式：快易染
（作法同P.55-1繡球花）
藥水顏色：深藍

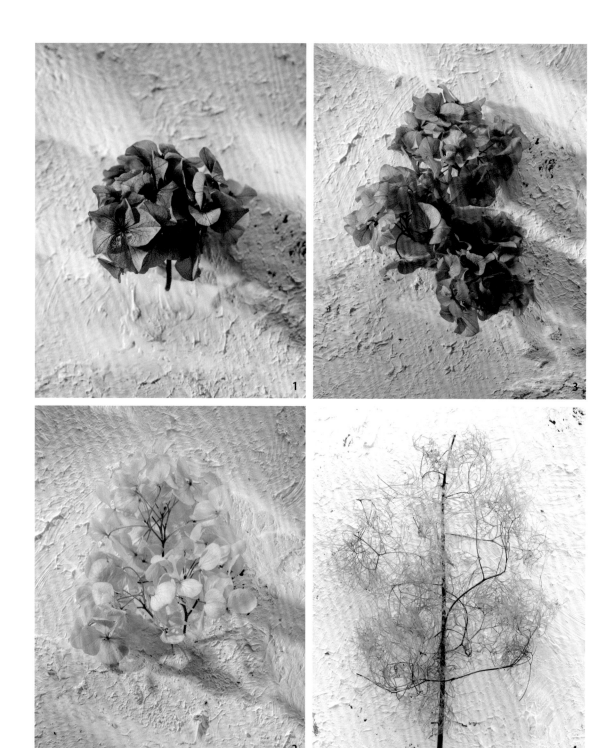

1
繡球花
原色：藍綠
（略為乾燥的狀態）
製作方式：快易染
（作法同P.55-1繡球花）
藥水顏色：
三次使用的紫

2
繡球花
原色：綠
（略為乾燥的狀態）
製作方式：快易染
（作法同P.55-1的繡球花）
藥水顏色：三次使用的
80％檸檬黃＋20％深藍

3
繡球花
原色：藍綠
（略為乾燥的狀態）
製作方式：快易染
（作法同P.55-1繡球花）
藥水顏色：
二次使用的鮭魚粉

4
煙霧樹　原色：粉
製作方式：快易染
藥水顏色：黃·粉
先整株浸泡於黃色快易染
中約2日後，再局部浸泡於
粉色快易染中約1日即可取
出進行乾燥。

3

❶ 藍星花　原色：藍
　　製作方式：A液‧B液‧美白液
　　藥水顏色：奶油藍

❷ 藍星花　原色：藍
　　製作方式：A液‧B液‧美白液
　　藥水顏色：透明

❸ 藍星花　原色：藍
　　製作方式：A液‧B液‧美白液‧色素
　　藥水顏色：B液奶油粉＋色素紫

1

海當歸　原色：綠
製作方式：A液‧B液
藥水顏色：70%檸檬黃＋20%深藍＋10%白

2

伯利恆之星　原色：白
花開程度：6分
製作方式：A液‧B液
藥水顏色：紫

1

1

乒乓菊　原色：白
製作方式：A液・B液
藥水顏色：紅

2

芍藥　原色：粉色
花開程度：6分
製作方式：A液・B液
藥水顏色：檸檬黃

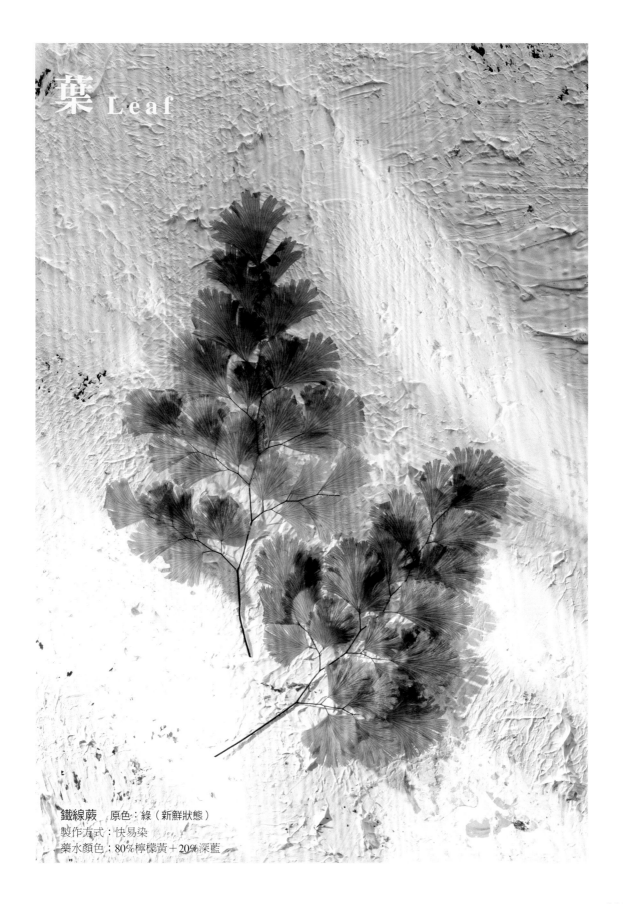

葉 Leaf

鐵線蕨　原色：綠（新鮮狀態）
製作方式：快易染
藥水顏色：80％檸檬黃＋20％深藍

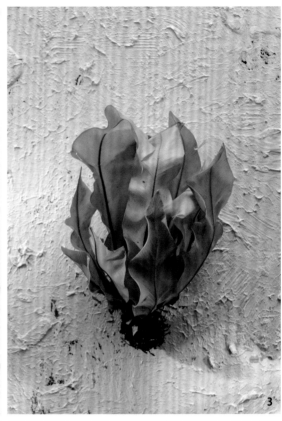

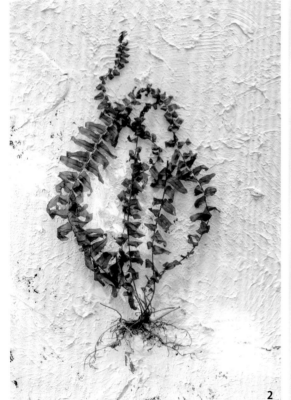

1

空氣鳳梨　原色：綠
製作方式：A液‧B液
藥水顏色：80％檸檬黃＋20％深藍

2

波士頓腎蕨（整株）　原色：綠
製作方式：綠葉染
藥水顏色：綠
將整株浸泡在綠葉染中約5至7日，
肉眼觀察已達到上色效果，即可取
出乾燥。

3

山蘇　原色：綠
製作方式：A液‧B液
藥水顏色：80％檸檬黃＋20％深藍

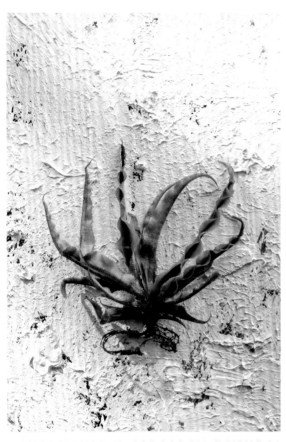

◀姬鳳梨　原色：紅
製作方式：A液‧B液‧綠葉染
藥水顏色：
整株－80％B液檸檬黃＋20％B液深藍
根－綠葉染紅
以A液進行褪色處理後，整株浸泡於B液5
日，從B液中取出，以A液將葉子洗淨，再
將根泡進綠葉染中，吸附綠葉染1日以上即
可取出進行乾燥。

▶鐵線蕨（整株）
　原色：綠（略為乾燥的狀態）
　製作方式：快易染
　藥水顏色：黃‧藍
整株鐵線蕨連根從土壤中取出洗淨，浸泡
在黃色快易染中約5日，再取出將部分葉端
浸泡於藍色快易染中1日以上，完成雙色效
果後即可進行乾燥。

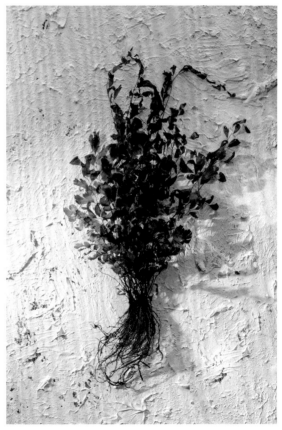

◀波士頓腎蕨　原色：綠
製作方式：A液‧B液‧美白液
藥水顏色：紫

▶波士頓腎蕨　原色：綠
製作方式：快易染
藥水顏色：天空藍

1

高山羊齒　　原色：綠
製作方式：綠葉染
藥水顏色：綠
將葉子整片浸泡在綠葉染中約3至
5日，肉眼觀察已達到上色效果，
即可取出乾燥。

2

高山羊齒　　原色：綠
製作方式：快易染
藥水顏色：五次使用的80％檸檬
黃＋20％深藍

3

高山羊齒　　原色：綠
製作方式：A液・B液
藥水顏色：紫

1
文竹　　原色：綠
製作方式：快易染
藥水顏色：80％檸檬黃＋20％深藍

2
銀河葉　　原色：綠
製作方式：快易染
藥水顏色：70％檸檬黃＋30％深藍

3
車前草　　原色：綠
製作方式：A液・B液
藥水顏色：酒紅

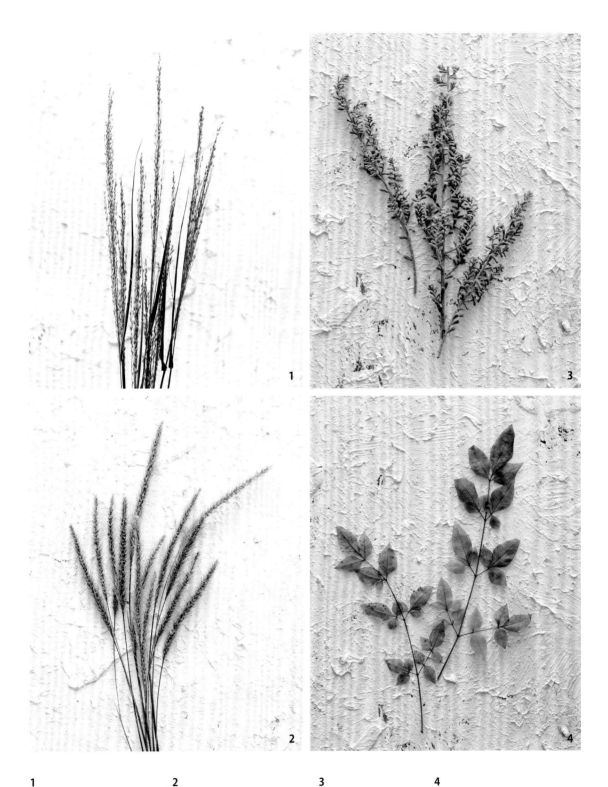

1
風動草　原色：綠
製作方式：綠葉染
藥水顏色：黃．綠
吸附黃色綠葉染2日後，
再吸附綠色綠葉染約1
日，即可進行乾燥。

2
貓尾草　原色：綠
製作方式：綠葉染
（作法同1的風動草）
藥水顏色：黃．綠

3
鶴頂蘭　原色：灰
製作方式：綠葉染
藥水顏色：綠

4
南天竹　原色：綠
製作方式：快易染
藥水顏色：
80%檸檬黃＋20%粉．酒紅
浸泡於檸檬黃＋粉快易染中5
日，再換至酒紅快易染中局部
浸泡5小時，即可進行乾燥。

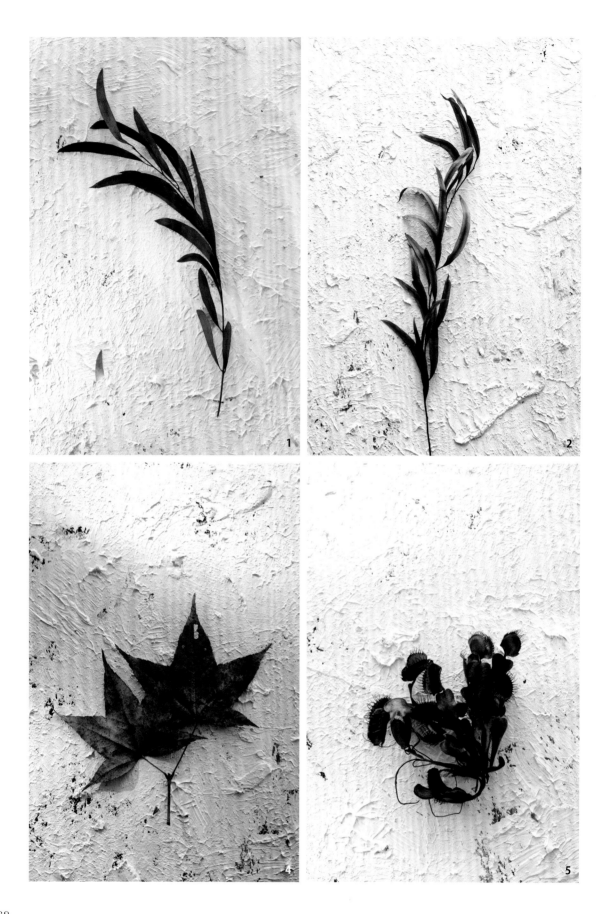

1

柳葉尤加利　原色：綠（略為乾燥的狀態）
製作方式：快易染
藥水顏色：酒紅

2

柳葉尤加利　原色：綠
製作方式：綠葉染
藥水顏色：紫

3

柳葉尤加利　原色：綠
製作方式：快易染
藥水顏色：天空藍

4

青楓　原色：紅
製作方式：快易染
藥水顏色：紅

5

捕蠅草　原色：綠
製作方式：快易染
藥水顏色：藍

6

雪松　原色：綠
製作方式：綠葉染
藥水顏色：綠

7

雪松　原色：綠
製作方式：綠葉染
藥水顏色：橘

1

黃金檜（整株）　原色：綠
製作方式：A液・B液・快易染
藥水顏色：B液透明綠・快易染藍
整株以A液・B液完成製作後暫不洗淨，將根部置於
快易染中1日以上，即可取出洗淨並進行乾燥。

2　　　　　　　　　　　**3**
側柏　原色：綠　　　　　側柏　原色：綠
製作方式：A液・B液　　　製作方式：A液・B液
藥水顏色：　　　　　　　藥水顏色：
三次使用的天空藍　　　　80％檸檬黃＋20％深藍

4　　　　　　　　　　　**5**
喜蔭花　原色：紅　　　　鋸齒葉牡丹　原色：綠
製作方式：A液・B液　　　製作方式：A液・B液
藥水顏色：透明　　　　　藥水顏色：黑

6　　　　　　　　　　　**7**
鋸齒葉牡丹　原色：綠　　尤加利葉　原色：綠
製作方式：A液・B液　　　製作方式：A液・B液・美白液
藥水顏色：紫　　　　　　藥水顏色：80％檸檬黃＋20％深藍

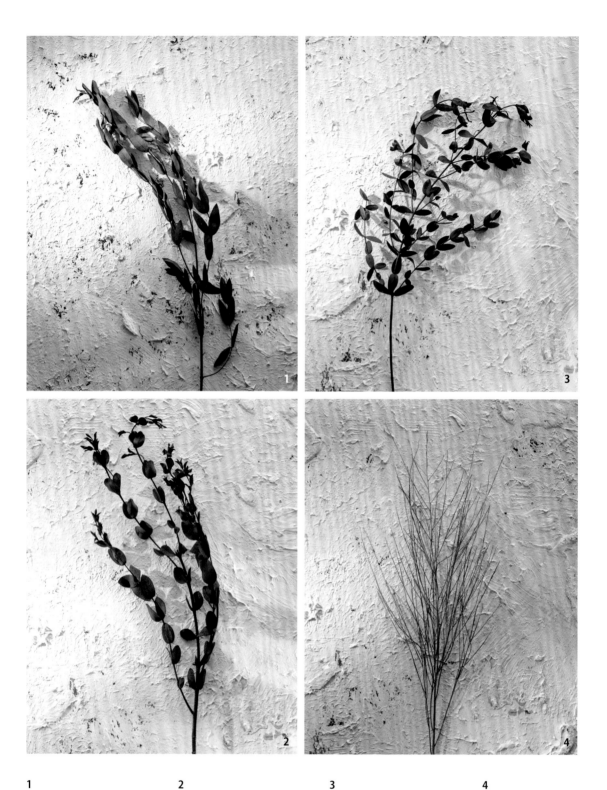

1
尖葉尤加利　原色：綠
製作方式：綠葉染
藥水顏色：綠
（作法同P.65-1）。

2
尖葉尤加利　原色：綠
製作方式：綠葉染
藥水顏色：紅

3
尖葉尤加利　原色：綠
製作方式：綠葉染
藥水顏色：綠

4
蘆葦草　原色：綠
製作方式：綠葉染
藥水顏色：黃

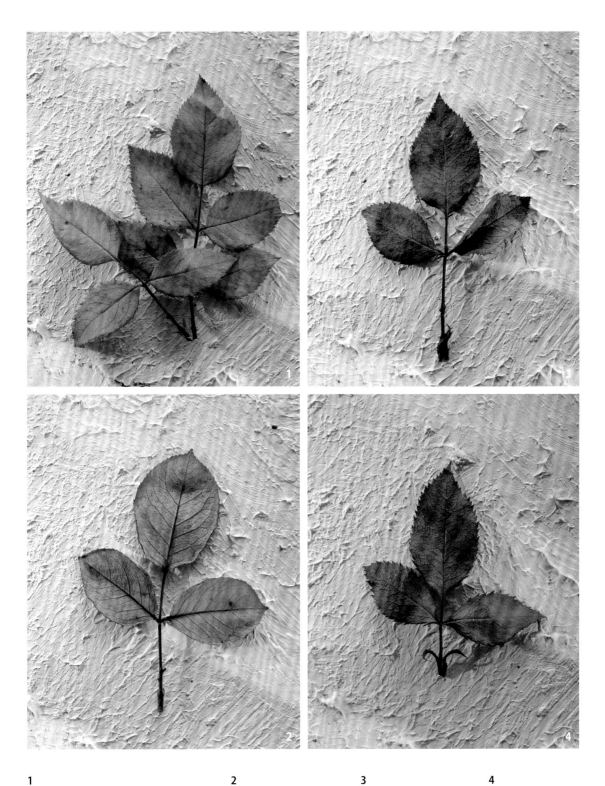

1	2	3	4
玫瑰葉　原色：綠	玫瑰葉　原色：綠	玫瑰葉　原色：綠	玫瑰葉　原色：綠
製作方式：快易染	製作方式：快易染	製作方式：快易染	製作方式：快易染
藥水顏色：80％檸檬黃＋20％深藍	藥水顏色：天空藍	藥水顏色：藍	藥水顏色：紅

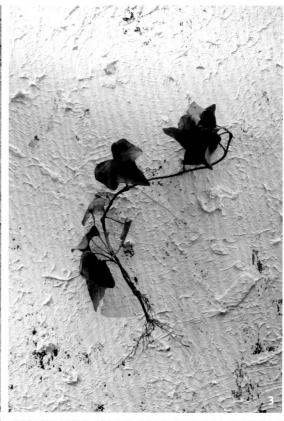

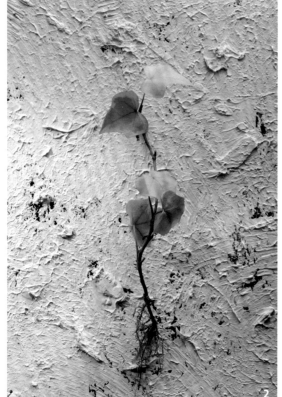

1

玫瑰葉　　原色：綠

製作方式：A液・B液

藥水顏色：透明紫

2

斑葉常春藤　　原色：綠

製作方式：A液・B液

藥水顏色：80%檸檬黃＋20%深藍

3

斑葉常春藤　　原色：綠

製作方式：快易染

藥水顏色：紫

▶珊瑚岩　原色：綠
製作方式：快易染
藥水顏色：鮭魚粉

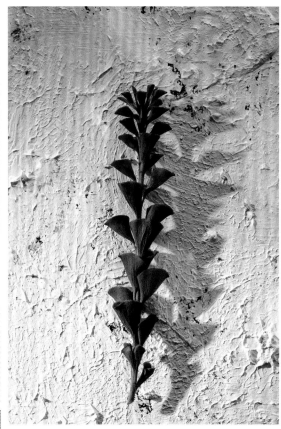

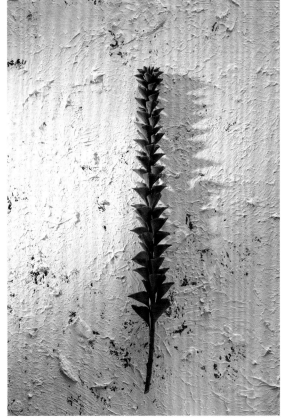

◀珊瑚岩　原色：綠
製作方式：A液・B液
藥水顏色：80％檸檬黃＋20％深藍

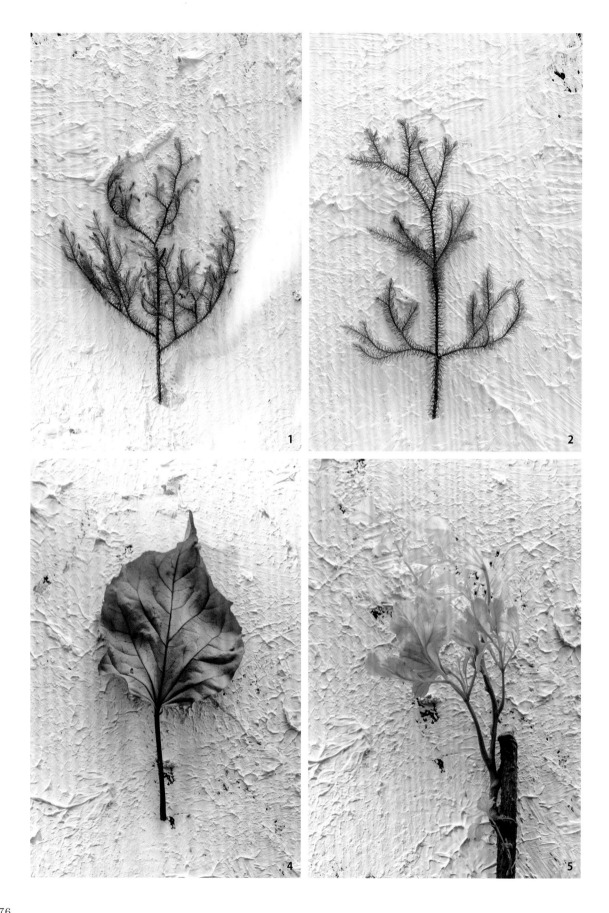

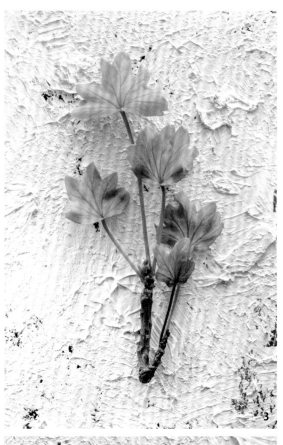

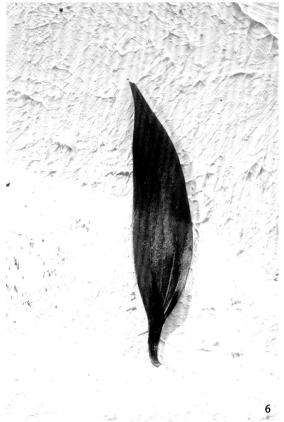

1

鹿角草　原色：綠

製作方式：A液・B液

藥水顏色：80％檸檬黃＋20％深藍

2

鹿角草　原色：綠

製作方式：綠葉染

藥水顏色：橘

3

天竺葵　原色：綠

製作方式：A液・B液・綠葉染

藥水顏色：B液80％檸檬黃＋20％深藍・綠葉染紅

（作法同P.71-1的整株黃金檜）。

4

扶桑葉　原色：綠

製作方式：快易染

藥水顏色：80％檸檬黃＋20％深藍

5

芹葉綠芙蓉　原色：綠

製作方式：A液・B液

藥水顏色：80％檸檬黃＋20％深藍

6

百合葉　原色：綠

製作方式：A液・B液

藥水顏色：酒紅

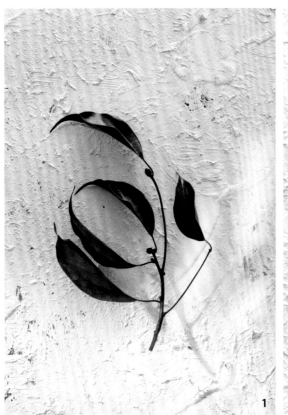

1

3

2

1
牛樟葉　　原色：綠
製作方式：A液・B液
藥水顏色：黑

2
泡盛葉　　原色：綠
製作方式：A液・B液・綠葉染
藥水顏色：B液80％檸檬黃＋20％深藍・
綠葉染綠
以A液、B液處理後，葉尖以A液洗過，再
將花莖部分浸泡在綠葉染中約1至3日，完
成上色後即可取出乾燥。

3
雪球葉　　原色：綠
製作方式：A液・B液
藥水顏色：紫

果 Fruit

1
蘆筍　原色：綠
製作方式：A液・B液・美白液
藥水顏色：80%檸檬黃＋20%深藍

2
青花椰　原色：綠
製作方式：A液・B液
藥水顏色：綠

3
玉米筍　原色：黃
製作方式：A液・B液
藥水顏色：檸檬黃

4
鴻禧菇　原色：咖啡
製作方式：A液・B液
藥水顏色：透明

5
觀賞用辣椒　原色：紫
製作方式：A液・B液
藥水顏色：綠

6
食用辣椒　原色：紅
製作方式：A液・B液
藥水顏色：紅

7
觀賞用辣椒　原色：紫
製作方式：A液・B液
（作法同P.27-2針墊花）
藥水顏色：整株－紅
蒂頭－綠

8
甜椒　原色：黃
製作方式：A液・B液
藥水顏色：黃

9
甜椒　原色：紅
製作方式：A液・B液
藥水顏色：紅

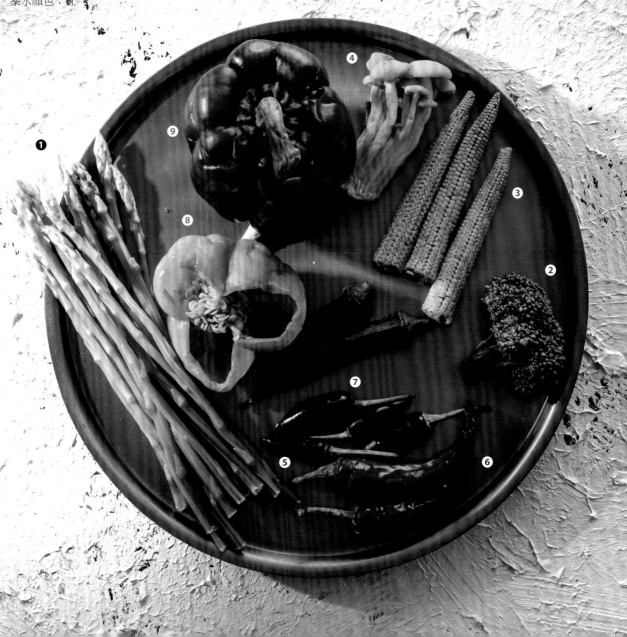

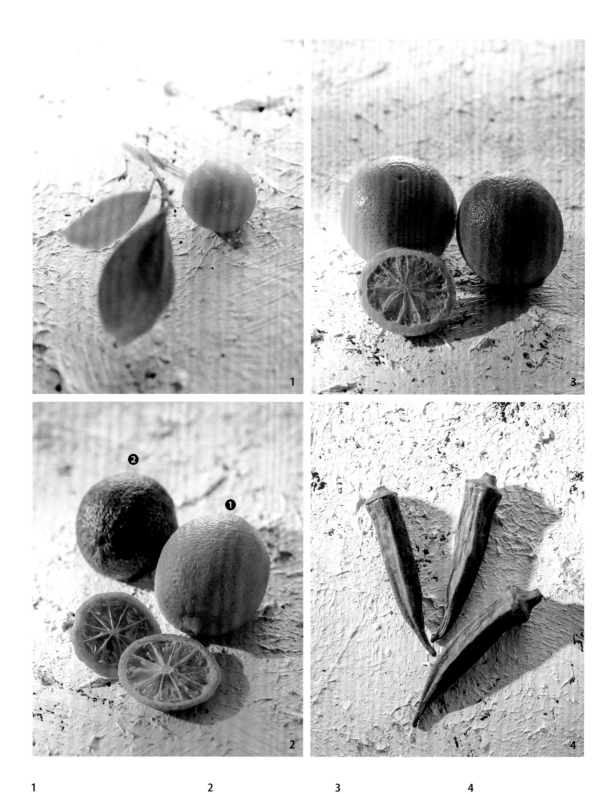

1
金桔　原色：黃
製作方式：A液・B液・美白液
（作法同P.27-2針墊花）
藥水顏色：整株－檸檬黃
葉－80%檸檬黃＋20%深藍

2
檸檬　原色：綠
製作方式：A液・B液
藥水顏色：❶檸檬黃
　　　　　❷綠

3
南非橙　原色：黃
製作方式：A液・B液
藥水顏色：檸檬黃

4
秋葵　原色：綠
製作方式：A液・B液
藥水顏色：80%檸檬黃
　　　　　＋20%深藍

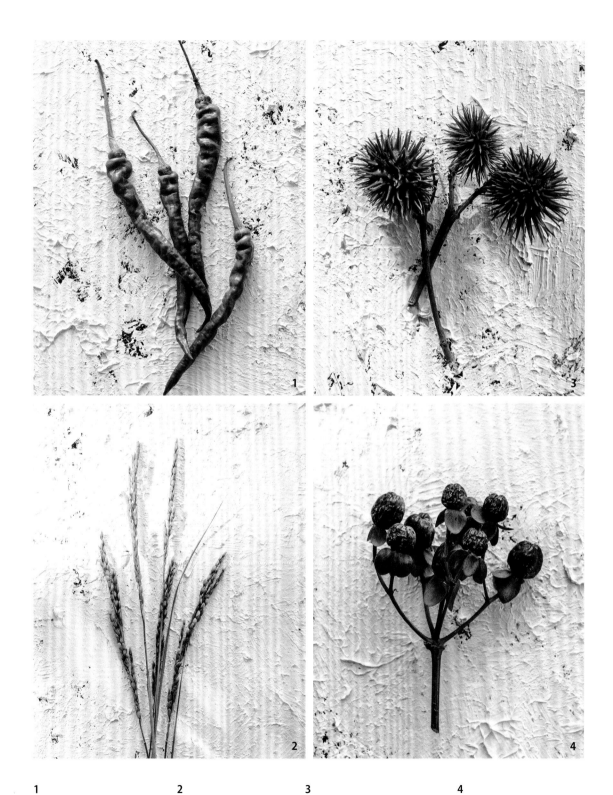

1
青龍　　原色：綠
製作方式：A液・B液
藥水顏色：80％檸檬黃＋
20％深藍

2
水稻　　原色：綠
製作方式：綠葉染
（作法同P.67-1風動草）
藥水顏色：黃・綠

3
海膽（小花黃蟬果實）
原色：綠
製作方式：A液・B液
藥水顏色：80％檸檬黃＋
20％深藍

4
火龍果（豔果金絲桃）
原色：綠葉紅果
製作方式：A液・B液
藥水顏色：30％白＋70％紅

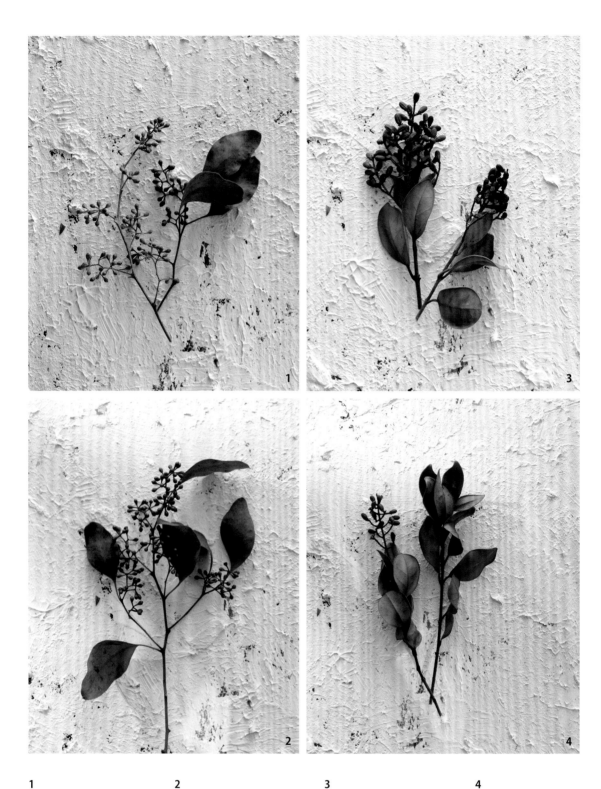

1
果實尤加利　　原色：綠
製作方式：A液‧B液
藥水顏色：奶油黃

2
果實尤加利　　原色：綠
製作方式：A液‧B液
藥水顏色：80%檸檬黃＋
20%深藍

3
垂榕果　　原色：綠
製作方式：快易染
藥水顏色：三次使用的
80%檸檬黃＋20%深藍

4
垂榕果　　原色：綠
製作方式：A液‧B液
藥水顏色：天空藍

1

豬籠草　　原色：綠
製作方式：A液・B液
藥水顏色：綠

2

豬籠草　　原色：綠
製作方式：A液・B液
藥水顏色：紅

3

松蘿　　原色：綠
製作方式：快易染
藥水顏色：80%檸檬黃＋20%藍

4

紫萁　　原色：綠
製作方式：A液・B液
藥水顏色：紅

一起來作不凋花 2

基本製作原理 & 方法

The Basic Approach

製作不凋花的基本原理，是以藥劑使花材產生本質上的改變，而創造出一種新的存在型態，此新型態超越花材原來的生存狀態，讓花色與花容持久不變，可存放觀賞的年限甚至更遠高於乾燥花。也就是說，製作不凋花的過程會改變花材的本質，這個過程須透過「液態」的藥劑來達成。

藥水種類

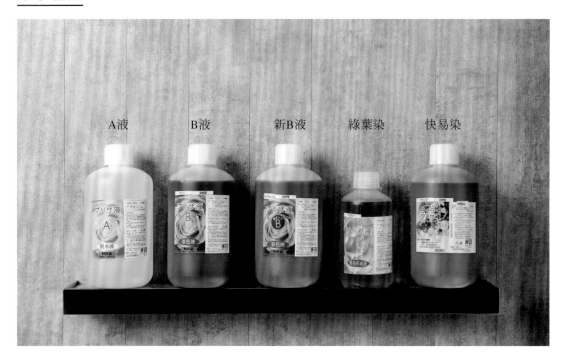

A液　B液　新B液　綠葉染　快易染

A液

用於脫水、脫色，主要成分為酒精、胺基酸，約可重複使用5次以上，直到無法再完成脫水功能。A液亦可當作洗劑，清洗製作後花材上過多的殘餘著色劑與油質。

B液

配合A液使用，內含酒精、色素、水，以及胺基酸、多元醇……主要是將花材重新著色保存的藥水。不同顏色的B液可相互調色，有水性與溶劑（油）型區別。水性色澤淡，不耐紫外線，不適合長期陽光照射；溶劑（油）型顏色較濃郁，上色效果佳，兩種藥水均可重複使用。

溶劑型B液

水劑型B液

B液根據油質比例的不同,又延伸出「新B液」與「特新B液」兩種,均需配合A液使用。新B液適合台灣環境使用,所浸泡出的花材較不易返潮,藥水質地清爽,也適用於花瓣較薄的花種。特新B液質地更清爽,但著色度略遜於B液,適用於牡丹、桔梗這類花瓣較透而薄的花材,浸泡後花瓣會顯得硬挺不潮濕。

建議新手可從新B液開始嘗試使用,逐漸上手後再開始使用B液或特新B液,並從中比較其效果與個別合適的花材。

綠葉染

利用植物吸收水分與輸送的特性,因藥水吸附於植物內部而改變顏色,並且形成能保存持久的質地。藥水主要成分為甘油、胺基酸、色素……可互相調色,或使用透明綠葉染進行濃淡調整。

快易染

褪色與著色一次完成的速成型藥水,適用於小型花材、葉材、繡球花……藥水可重複使用3次以上,直至其褪色與著色功能明顯喪失為止。使用藥水時,記得選擇的花材顏色必須比藥水顏色淺,快易染才能展現功效。白色、透明、黑色可用來調整顏色濃淡,調配出喜愛的色系,但請注意水性與油性的區別。

三色染

可使用於已製作完成的不凋花或市售不凋花,藥水顏色主要為色料三原色:黃(Hanza Yellow)、洋紅(Magonta Red)、藍(Cyanine Blue)。以色料三原色進行調色,能使花材如同繪畫般被再次上色。

(色料三原色疊色示意圖)

色素

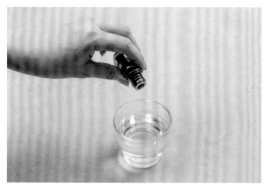 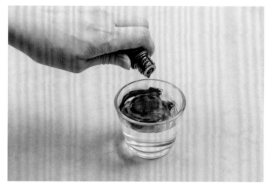

B液透明色＋色素紅色，可調製出透明紅的感覺，使用時請攪拌均勻

用於調整顏色濃淡或加強顏色，當快易染或B液類藥水在多次的使用後，顏色已不如預期的效果時，可加入色素調整顏色。也可搭配快易染調製，直接使用在已製作完成的不凋花上染色（色素顏色請參見P.86B液配方色）。

美白液

萃取自天然成分，用於製作白色花材或漂白花材，主要為加強褪色，使花材完全褪去原色彩，呈現白色效果，須搭配A液與B液使用。請存放在陰暗不受光的環境中。

夜光液

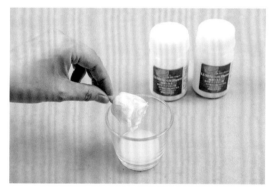

有藍色與綠色兩種，內含蓄光材料，可均勻沾附在不凋花上，在夜晚呈現夜光不凋花的狀態。花材在沾附夜光液後，須置放至光亮處吸光，才能產生夜光效果。

藥水使用原則

1. 藥水須保存在陰暗的環境中，避免陽光照射而喪失作用。
2. 溶劑型與水性的藥水混合後，會產生油水不均的情況。
3. 色素不適合加入綠葉染，兩者色素成分不同。
4. 若不明白他牌藥水成分內容，不適合與UDS協會藥水混用。

不凋花製作使用工具

A 紙巾　　　D 滴管　　　　　　　　　G 量杯
B 托盤　　　E 玻璃容器（附有蓋子）　H 剪刀
C 夾子　　　F 防貓網　　　　　　　　I 標籤

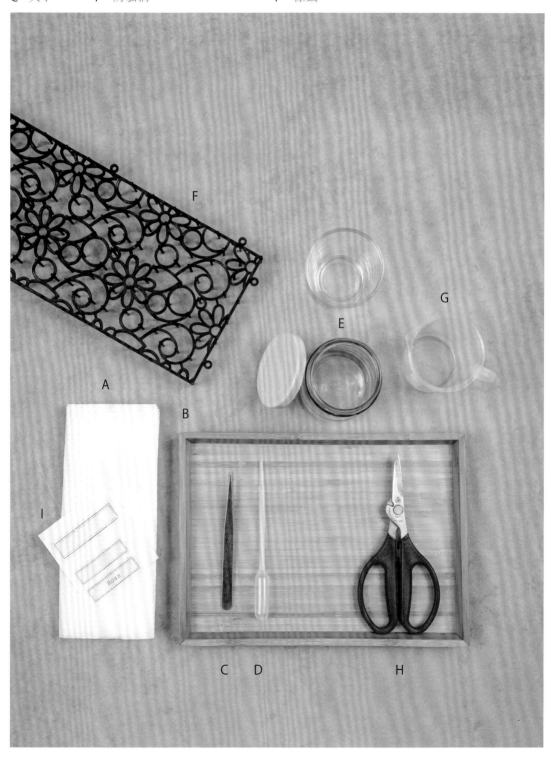

標籤功能為協助識別藥水種類。
當藥水裝在玻璃罐中時，
可利用標籤記錄日期、花材名稱、
藥水被使用的次數。

基本製作方法

將花材置於裝有A液的容器中，以肉眼可觀察到花材的天然色素漸漸釋出。完成褪色與脫水的花材摸起來略硬，即可移置於B液中。

一般花材僅需約1至3天即可完成上色，脫水與著色時間隨著花材本身含水度或組織構造而不同，完成B液著色的花材須以A液洗去過多的色料，並達成定色的效果。最後以機器或以天然乾燥法仔細乾燥以保持花型，即完成不凋花製作。

Step 1 脫水．脫色

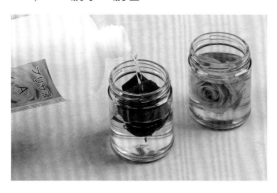

花材以A液進行脫水與脫色，藉以釋出天然的色素，而釋出的色素會融於A液中。完成褪色與脫水的花材摸起來略硬。

Step 2 保存．著色

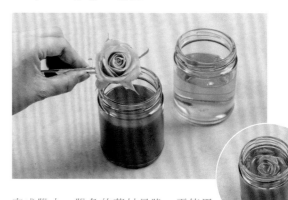

完成脫水、脫色的花材易脆，需使用B液為花材補充油質及色料，替花材重新上色與填補，並製造出花材的彈性。花材浸至B液中後，可在表面覆蓋紙巾，增加藥水接觸面積。以肉眼便可觀察上色情況。

Step 3 洗淨．定色

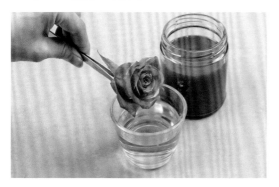

洗淨花材上多餘的著色藥水，可使用原來浸泡過花材但較為乾淨的A液，並將此藥水簡稱為「A洗」，便於與A液作區別。將花材輕置於「A洗」中，以夾子取花材在液體中左右輕晃，約略5至10秒，肉眼便可觀察到多餘的著色藥水開始滲出。經A液洗過的花材不容易再上色。

Step 4 乾燥．塑形

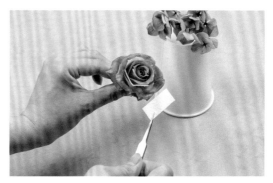

乾燥與塑形是決定製作成功與否的關鍵，乾燥後的花材才能完整顯示出染色成果，乾燥的同時可利用紙巾或各式容器來協助保持花材的形狀。

乾燥方式
×4

根據不同的花材與使用藥水，乾燥方式可分為四種。

1. 自然乾燥法：吊掛於空氣流通處，但勿置於陽光下曝曬，建議存放於相對濕度65％以下的
環境，適用於吸附綠葉染後的滿天星或葉材。

2. 冷熱風乾燥法：
使用吹風機輔助花材乾燥，一般浸泡
過快易染或B液的花材都適用。亦可
懸吊在冷氣機、除濕機或電風扇前，
以排除多餘水分。

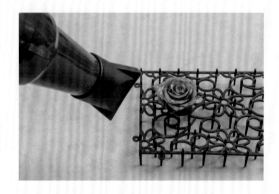

3. 乾燥劑乾燥法：
將市售乾燥劑與花材一起裝在盒中，
蓋上蓋子，靜置乾燥。所有花材均可
使用，建議輔助搭配以上兩種方式，
也適用於平日保存不凋花。

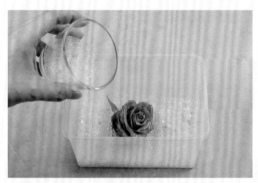

4. 機器乾燥法：
此為最常使用的乾燥方式。以花藝鐵
絲固定花材後吊掛於烘碗機內乾燥。
建議分段乾燥，避免過度烘乾而造成
花材捲曲或碎裂。

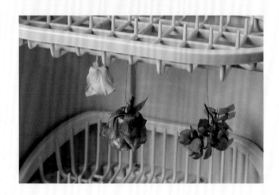

其他簡易製作方式

Way 1 快易染

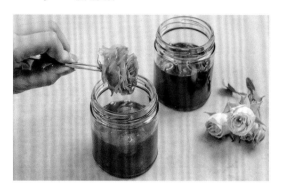

具有褪色與著色功能，適合使用於小型輕巧或色澤較淡的花材，僅需將花材完全浸泡其中即可，常用於製作葉子、迷你玫瑰、繡球花……使用時須注意花色與藥水關係，白色或淡粉色的花材可使用粉色或紅色快易染，淺綠的葉材可使用綠色或藍色。一般需3至5天可完成製作，藥水會隨著使用次數減低著色效果，浸泡過快易染的花材不需再以A液洗淨，但仍須進行乾燥才算完成。

Way 2 綠葉染

可簡易地將葉材製成不凋花，利用花材吸水的特性讓植物吸取綠葉染，一次達成著色與保存的功能。吸取過綠葉染的葉材可直接吊掛乾燥，若將葉材完全浸入綠葉染中達成染色效果，可以A液洗淨後再進行乾燥。

實驗金鑰

1. 建議選擇有蓋的玻璃罐、PP（聚炳烯）塑料盒等質材，PS（聚苯乙烯）塑料與壓克力類不適合。
2. 浸泡過程中可使用網子或紙巾包裹花材，以保持花材形狀。
3. 台灣環境潮濕，平日花材若有受潮現象，可重複乾燥花材以保持最佳狀態。
4. 建議將花材維持在相對濕度60%至70%的環境中，過於乾燥的環境不利於花材保存，而過於潮濕的環境則易使花材潮濕、發霉。
5. 脫色的成效會影響著色效果，確實完成脫水脫色，甚至搭配美白液使用，讓植物褪色成如同一張白紙般，創作者便能盡情地揮灑色彩。

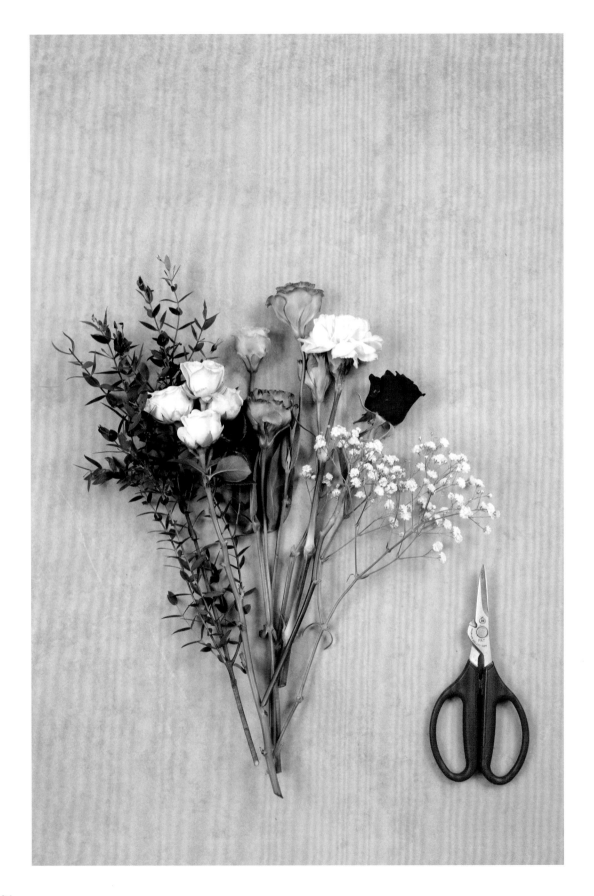

植物種類選擇

Plant species selection

瞭解不凋花的製作基本原理後，必須進一步學會選擇與藥水相對應的花材，以及如何選擇花種、蔬菜水果或植物——這絕對是製作不凋材的重要概念。

Point 1 觀察

檢查花材形狀是否完好，避免使用損傷及鮮度不佳的花材。建議選擇微花苞狀（約開花6至8分程度）花朵，葉材以新鮮且表面無枯萎或摺痕為佳，蔬果則挑選市場當日的新鮮品。

Point 2 選擇

除了新鮮花材之外，也可選擇乾燥花與不凋花以藥水來進行染色。

❶新鮮花材
新鮮的花材、植物、蔬菜水果，絕對是製作不凋花的最佳素材，嘗試選擇不同素材來進行製作，一切都像科學實驗般有趣。

❷乾燥花材
略為乾燥的花材有時候製作起來會較為容易，例如：含水度高的繡球花、滿天星，稍微使其乾燥之後再製作，會更為上手且容易成功。有些忘記澆水而呈現微乾的盆栽植物，經過不凋花製程之後，即可賦予新生命（參考P.63整株鐵線蕨）。

❸不凋花材
如果突然急著需要某種顏色的不凋花材時，可將市售的不凋花以快易染進行二次上色。自製的不凋花也可以此方式重複上色喔！

𝒫𝑜𝑖𝑛𝑡 3 藥水使用

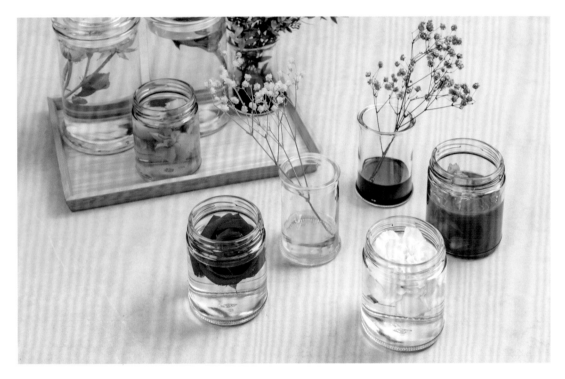

製作前，須先判斷植物或花材需要使用哪種藥水。如果將幾片葉子或小型花材製作成不凋花，可使用快易染；如果是要改變整株植物的顏色，則需要使用A、B液；若是細細長長的花材則可直接使用綠葉染（製作方式請參閱本書不凋花圖鑑，如P.67風動草）。

探索
不同植物的
遊戲規則

1. 花材脫水與著色所需時間依植物特性、新鮮度、產地而有不同。
2. 含水度高的植物在製作完成後，莖與葉處會稍軟，如鬱金香或伯利恆之星。
3. 試著記錄使用不同藥水在同一種花材上的製作過程與結果，你將發現不同的效果與趣味。
4. 部分花材在A液中會起小水泡，只要輕輕刺破水泡即可。

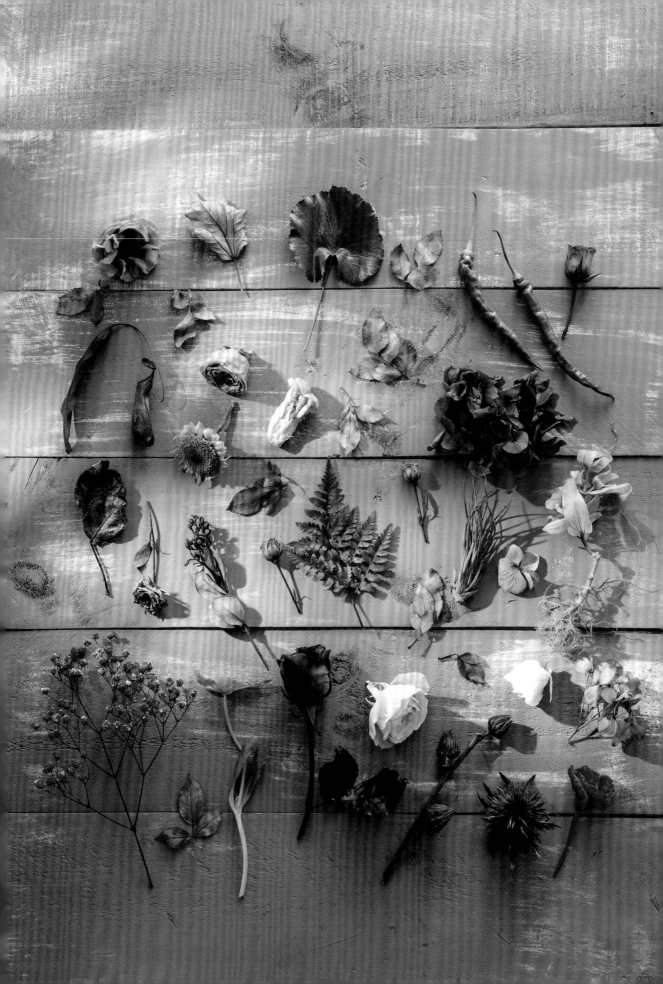

調色練習
Color Practice

只要能深入理解藥水的使用法則，就能完成獨一無二的不凋花，創作上不再受限於市售的成品花色，讓你徹底發揮無限創意。

色彩學與調色

在調配花材顏色前，須先瞭解色彩之間的關係。簡單地說，色彩可被區分為「無彩色」的黑、灰、白，以及「有彩色」的紅、黃、藍⋯⋯而構成以上色彩，除了基本的色彩三原色之外，另有三大構成要素，也就是色相、明度、彩度。

色相

指的是色彩的名稱或相貌，如：紅、黃、藍、紫⋯⋯一般口語化稱呼顏色時會說這是黃的顏色，以色相來說明時，則可說「這是黃色的色相」，這樣的說法比較常使用在配色或描述色彩配置的時候。

明度

即色彩的明暗程度。無彩色中白色的明度最高，黑色的明度最低；有彩色中黃色的明度最高，藍紫色的明度最低，任何色相都可以藉由明度的變化，調和出豐富的色彩。

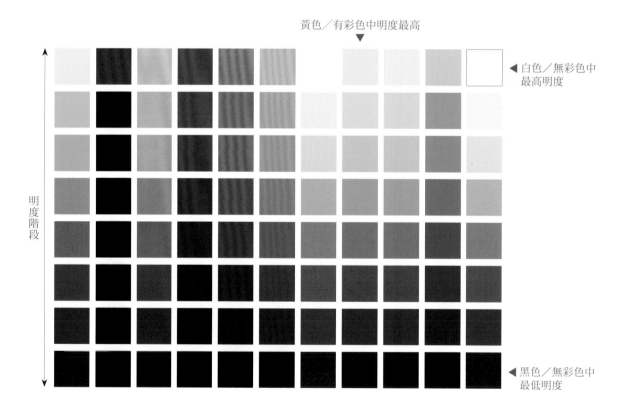

黃色／有彩色中明度最高

◀白色／無彩色中最高明度

明度階段

◀黑色／無彩色中最低明度

彩度

即色彩的飽和度與純粹度。每個顏色的純色都是該色相中彩度最高者,一旦混入有彩色或無彩色中都會使彩度降低,瞭解彩度的意義有助於不凋花著色藥水的調色。

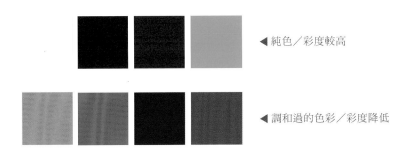

◀ 純色／彩度較高

◀ 調和過的色彩／彩度降低

色彩三原色

19世紀約翰斯‧伊登（Johannes Itten）在德國包浩斯學校教授「色與形」的課程,他提出的12色色相環中,以紅（Red）、黃（Yellow）、藍（Blue）為三原色,並使用這三原色調和出12個色相。認識三原色與其調和原理,才能正確地調配出希望的色彩。

色彩的原色模式區分為色光三原色與色料三原色,不凋花著色藥水、繪畫原料與染劑均屬於後者。理論上來說,均勻地混合紅、黃、藍三原色,會得到混濁的色彩,調配顏色時須格外注意。

色料三原色疊色示意圖

描繪色彩的方式

不凋花的製作基本原理，來自於使用藥劑使花材產生本質上的改變，使用「A液」進行脫水脫色，使用「B液」進行保存著色，針對小型花材與葉材，可使用專門設計的「快易染」與「綠葉染」，還有可調整藥水顏色與濃淡的「色素」，以及使用在不凋花上可進行二次上色或暈染的「三色染液」。熟悉藥水與花材的關係，便能更深入探討藥水的調色與應用。

花藝設計中講究「形式」、「構造」、「色彩」三大重點，而色彩的展現更是吸睛亮點，好的作品絕對需要強大的配色來支撐。因此，在自製不凋花中，除了使用藥水（B液、快易染、綠葉染、三色染）原先的配方色之外，如何自行調配色彩來描繪花材的樣貌更是最重要的一環！本單元根據使用目的，詳細說明描繪花材色彩的重點，希望你也能藉由調配植物色彩，領略繽紛世界的美好。

重現

也就是希望展現花材原來狀態。首先，必須觀察植物原始的自然色彩，利用調色與著色重現植物的樣貌，盡可能地描繪出接近花材原色。大部分植物的莖或葉呈現自然的綠或黃綠色調，當原來的配方藥水沒有接近植物的色彩時，可利用「黃＋藍＝綠」的規則，調配出適當的色彩。

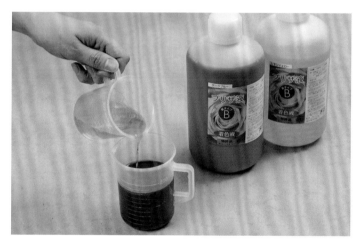

調色示範：B液檸檬黃＋深藍

詮釋

加入自己的意念重新詮釋色彩，適合使用於設計創作上。如果你希望製作出一盆黑、深紅、紅、粉與白的不凋花作品，便可利用紅色加上黑、灰、白、透明……來調整顏色濃淡明暗。一般來說，透明色的藥水扮演著稀釋色彩純粹度的角色，白色的藥水則可令顏色變得粉嫩，黑色讓顏色顯得更沉著，灰色讓花材呈現迷霧般的效果……多樣的調色法可使不凋花作品具有高度的創造性與藝術性。

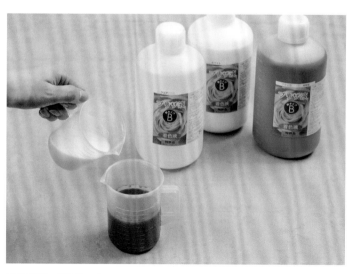

調色示範：B液紅＋白

目的

根據使用目的決定色彩，直接指定花材色彩。在設計季節性或具有主題的花藝作品時，需要一些特殊顏色，例如：聖誕節的紅與綠、情人節的粉紅與紫、秋天的橘與黃。此時可直接使用藥水的配方色製作，或根據本單元介紹的調色法來自行調配色彩，藥水的調色是自製不凋材中最有趣的環節，可透過調色讓花藝作品更具風格與個人特色。

調色示範：B液奶油粉、奶油藍、奶油黃

實驗金鑰

　　白色藥水易產生沉澱現象，使用前請搖晃均勻。若製作淡色系、淺色系、粉嫩色系不凋花材，
　　建議褪色時加入美白液（美白技術請參考P.104）。

不同色彩的植物，
褪色後樣貌各異其趣，，
每一處深淺不盡相同，
錯落盛裝於盤，仿若一幅自然美圖。

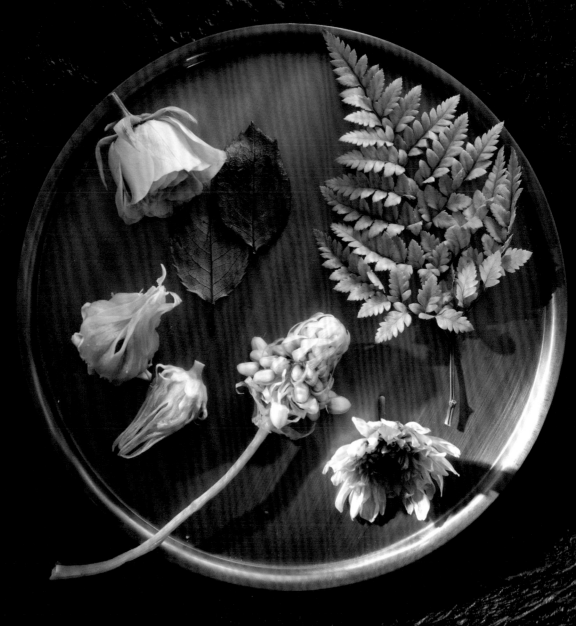

進階製作技巧

Advanced Practice

熟悉了基本的製作方法之後，你一定已經可以體會到染出自己喜歡顏色時的興奮與感動！如果再掌握一些特殊技巧，你會發現，顏色的世界永無邊際，任你自由遨遊。

褪色後的美麗

褪色是製作不凋花中最基礎的程序之一，褪色之後才能重新著色，而在此過程中，卻驚喜地發現另一個美麗境界。植物和花材與生俱來都帶著不同的顏色，褪色之後也會得到不同的結果，例如：紅色玫瑰褪色後會呈現褐色的感覺，淺綠色的花材褪色後會趨近於米白，菊花的花蕊與花瓣同時進行褪色，卻會得到不一樣的色彩……不同植物都值得玩味與體驗。

How to Make

將花材植物放入A液完成脫水脫色，完成褪色與脫水的植物摸起來略硬。接著放入B液（透明色）中數日，當植物摸起來有彈性或纖維間感覺吸滿B液時，即可夾出以乾淨的A液進行洗淨，乾燥後即完成。

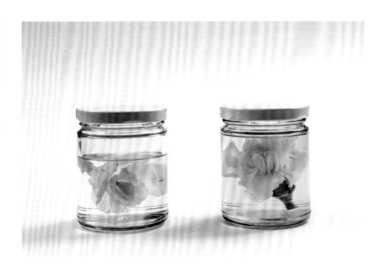

▶圖右為A液，因植物脫色而使液體變色。圖左為透明色B液，液中正浸泡著已脫色的葉牡丹。

實驗金鑰

　1. 建議使用新B液的透明色製作。
　2. 也可使用B液的透明色製作，但質地較油，需縮短浸泡天數。
　3. 每種花材褪色與著色時間不一致，請以肉眼觀察或戴手套觸摸。

花材美白技術

製作白色花材，並不是將花材褪色後染上白色藥劑，也不是將花材浸泡在白色快易染中，而是必須仰賴美白液與雙重脫色漂白技術。美白液的功能主要是加強與協助花材褪色，通常要將植物褪成純白無瑕的樣子，需透過新的A液進行第一次脫水、脫色，再經過第二次使用新的A液＋美白液進行漂白脫色，大約數日後，植物變成白色即表示順利完成漂白。

How to Make

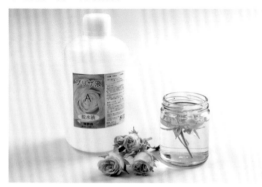

Step 1　使用新的A液進行第一次脫水、脫色，將玫瑰花充分浸泡於A液中，約浸泡3日。

Step 2　取新的A液置換至玻璃容器中，並滴入數滴美白液，將完成一次脫色的玫瑰花放入，約3日後即可產生顯著變化。肉眼觀察玫瑰花已完全漂白後，再夾出放入新B液的透明色中，浸泡約2至3日。

Step 3　從新B液中取出的玫瑰花，以乾淨的A液進行洗淨並烘乾。美白液比例愈高，漂白效果愈佳，可依需求調配A液與美白液的比例。

實驗金鑰

所有的植物花材均可嘗試製作成白色，多試幾次掌握好藥水比例，天然色澤較深的花材可重複脫水脫色再進行漂白。

1. 植物勿在A液＋美白液中浸泡過久，避免產生反黑現象。
2. A液＋美白液可重複使用，但必須保存在不受光照的陰暗環境中。
3. 使用多次後的A液＋美白液可當洗劑使用。
4. 調配比例大約為1cc美白液＋100cc A液，若效果不顯著可加重美白液比例。
5. 欲製作粉嫩與淡色調的不凋花時，建議利用美白技術，將花材先漂白再浸泡在有色B液中，上色效果會更顯著。

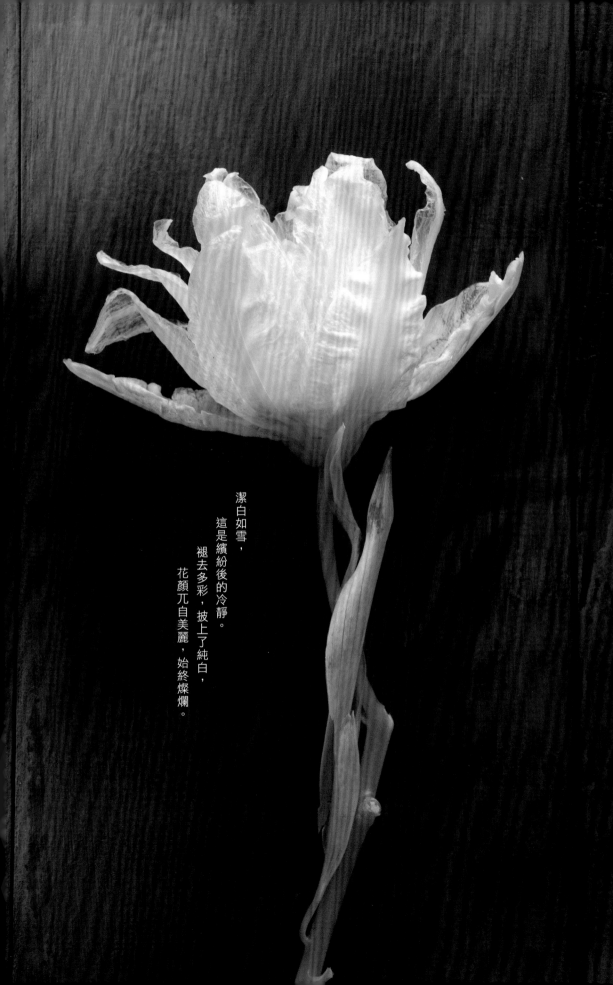

潔白如雪，
這是繽紛後的冷靜。
褪去多彩，披上了純白，
花顏兀自美麗，始終燦爛。

自然的暈染效果

自然界中，許多植物都帶有漸層暈染的色彩，在不凋花的製作中，活用B液、快易染、綠葉染或三色染這些著色劑也可達成類似的效果。

簡易作法是利用快易染來製作繡球花、迷你玫瑰、葉子……或以同一株植物於前後時間分別吸附不同色的綠葉染，也能呈現自然漸層的暈染感。

本單元以繡球花作為示範，利用不同顏色的快易染來製作雙色繡球花，亦可將此法應用於新鮮迷你玫瑰與其他新鮮葉材，如法炮製的過程中，你將會發現更多精彩的暈染色調。

How to Make

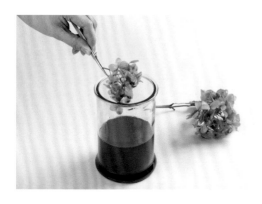

Step 1 使用快易染「檸檬黃+深藍」調和成自然的綠色，將繡球置入其中，約浸泡5日，取出後於室溫下略為晾乾，或以紙巾將多餘藥水吸乾。

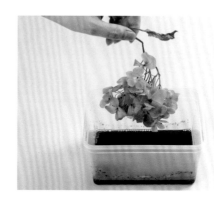

Step 2 待第一色染好的繡球花約略5分乾後，取一塑膠盒倒入3分滿的紅色快易染，將繡球花臉朝下放入藥水中，可依希望染色的範圍與色澤深淺控制時間與浸泡部位。

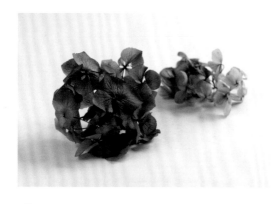

Step 3 第二色染製完成後，取出乾燥後即完成。任何顏色皆可搭配使用，第一色乾燥後花材的濕潤度會影響顏色漸層的變化，甚至能暈染出第三色的效果。

實驗金鑰

1. 此方法也適用於略乾的滿天星。
2. 二色分開染製時，就可以溶（油）型搭配水性使用。
3. 若第一色的繡球乾燥程度不足，顏色會落入第二色中，而影響第二色藥水。
4. 雙色暈染亦可使用A液、B液製作，請參見P.22玫瑰。
5. 以A液、B液製作完成的花材，也可再使用快易染製造暈染效果，請參見P.42鬱金香。

繪上浪漫溫柔的色彩

在前文中已提及色素可搭配B液或快易染進行色彩的調製,除此之外,色素還可經過特殊調和後當成不凋的顏料來使用。色素是一種濃縮色料,稀釋在B液及快易染中,以少量的色素加上少量的快易染,調和後便呈現出水彩般效果的著色劑,可直接使用在現成的市售不凋花及自製的不凋花上。

How to Make

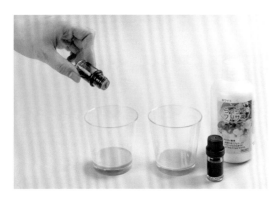

Step 1　將快易染(白色)放在塑膠小杯中,滴進色素,攪拌均勻,原本彩度高的色素會變成明度高的粉嫩色調,像是點心般的馬卡龍色(圖左:白色快易染+色素紫。圖右:白色快易染+色素天空藍)。

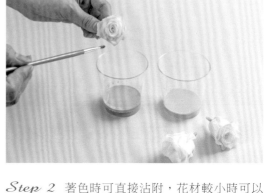

Step 2　著色時可直接沾附,花材較小時可以水彩筆輔助,將顏色塗抹在不凋花上。若欲作雙色漸層,則先以第一色塗滿花材1/2的空間後乾燥,再於剩餘的1/2處塗上第二色。

實驗金鑰

1. 除了依步驟說明著上二色,也可規劃好多種顏色的上色比例,依序再著上第三色、第四色……每塗上一種顏色,記得要先乾燥,再接著塗下一色。
2. 也可將藥水置換成快易染透明色+色素,這種配置所調製出的顏色彩度較低,可作出淡色調的感覺。

Step 3　塗好第二色後也進行乾燥即完成。

打造不凋花的擬真感

市售的進口不凋花中，常見到的是花與葉分開，且花多以花頭的部分單獨存在。依目前自製不凋花的技術，其實已經可進行整株型花材的製作，讓美麗的植物可保留住全株形態，而其祕訣在於分段的染色作業。本單元以桔梗花作為示範，使用的B液顏色為檸檬黃、深藍。分段染色為進階作法，請務必先熟悉A液、B液的基本使用。

How to Make

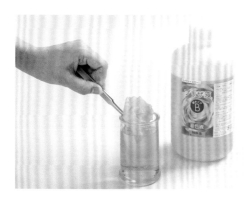

Step 1 　將桔梗花以A液脫色，再依B液染色的步驟浸泡至檸檬黃B液玻璃罐中。完成染色後，將桔梗從玻璃罐中夾出，花頭部分以「A洗」洗淨，花莖部分不洗，以便二次著色。

Step 2 　只將花莖的部分浸泡至第二色藥水（B液檸檬黃＋深藍）的玻璃罐中。

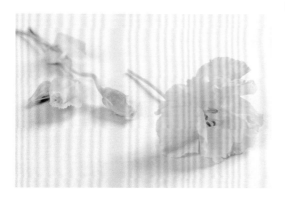

Step 3 　以肉眼觀察著色狀況，若效果已達設定，即可取出以「A洗」洗淨並乾燥。

實驗金鑰

1. 花瓣較多層次的花材，如玫瑰與桔梗花，建議倒入少許「A洗」於花瓣內左右搖晃再倒出，使其有漱滌洗淨之感。
2. 第二次上色的著色劑可以快易染或綠葉染來替代。
3. 此方法可製作出擬真的辣椒或金桔。

美麗花設計 3

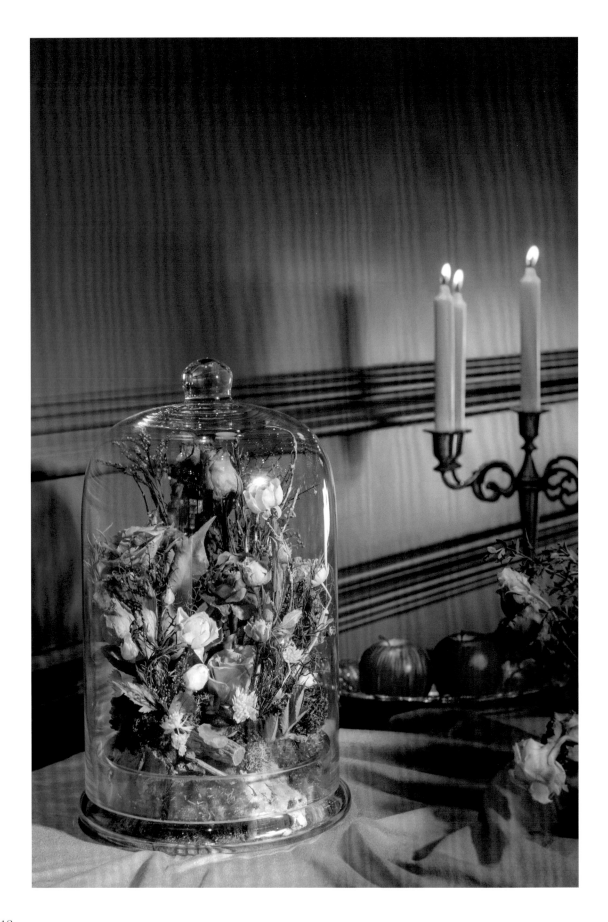

祕境森林花盅

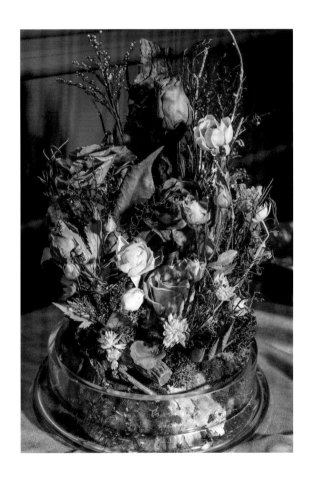

自製花材
玫瑰‧迷你玫瑰‧白芨‧泡盛葉‧蠟梅‧雪球
麒麟草‧葡萄柚葉

其他素材
樹皮‧珊瑚枝‧樹枝‧人造草皮‧乾燥花海綿

How to Make → P.138

巴洛克復古掛畫

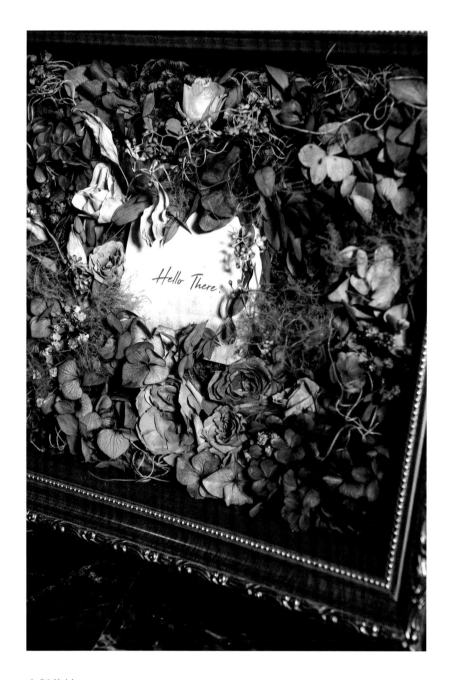

自製花材
滿天星・繡球花・松蘿・洛神・迷你尤加利
果實尤加利・迷你玫瑰・煙霧樹・玫瑰・雞冠花
其他素材
畫框・卡片・MOSS・乾燥花海綿

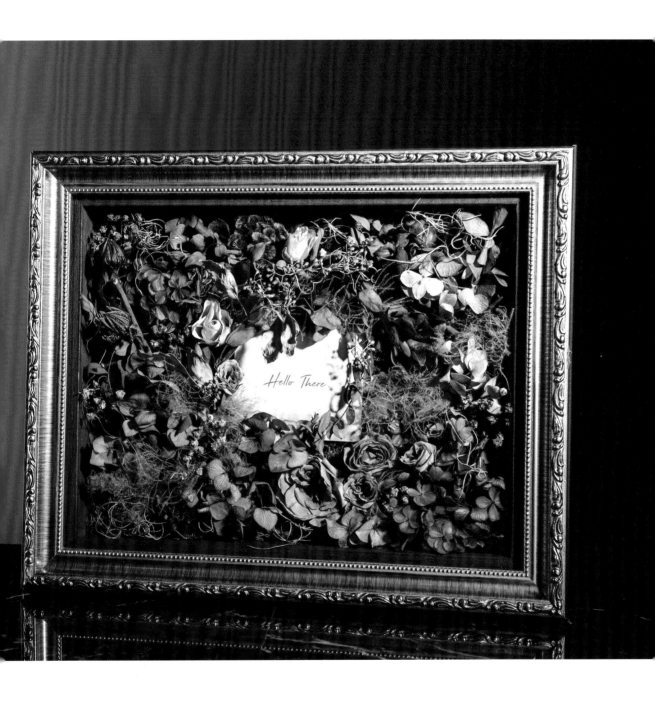

紅酒花禮

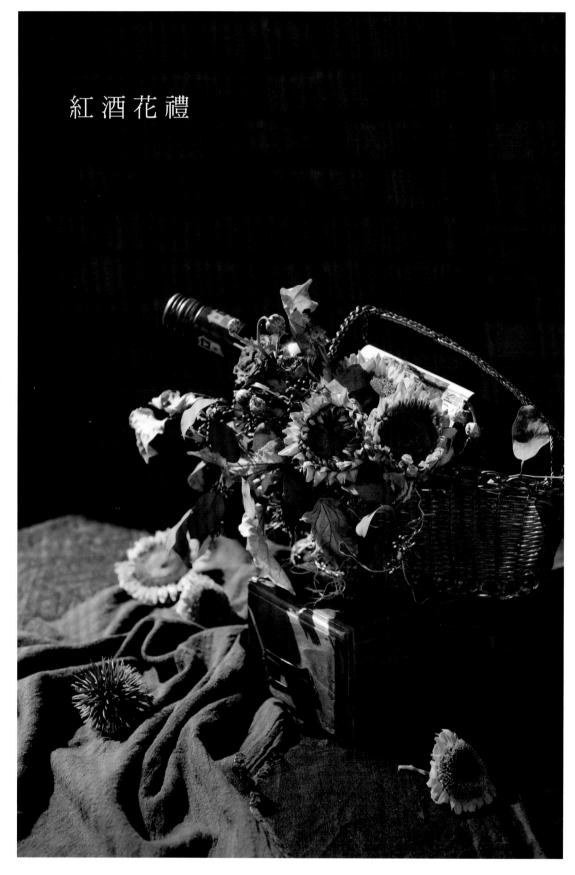

自製花材：向日葵・扶桑葉・迷你玫瑰・繡球花・小菊花・松蘿・小花黃蟬果實
其他素材：骨董金屬提籃・酒瓶・乾燥花海綿

仿舊媒油燭燈

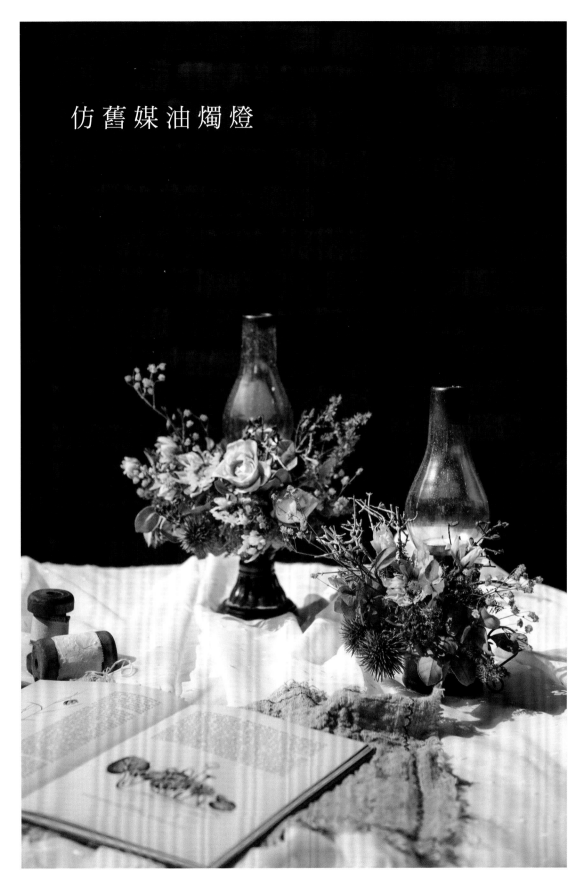

自製花材：小花黃蟬果實‧滿天星‧繡球花‧小菊花‧雪松‧垂榕果
其他素材：樹枝‧乾燥花海綿‧燭台‧花藝鐵絲

How to Make → P.139

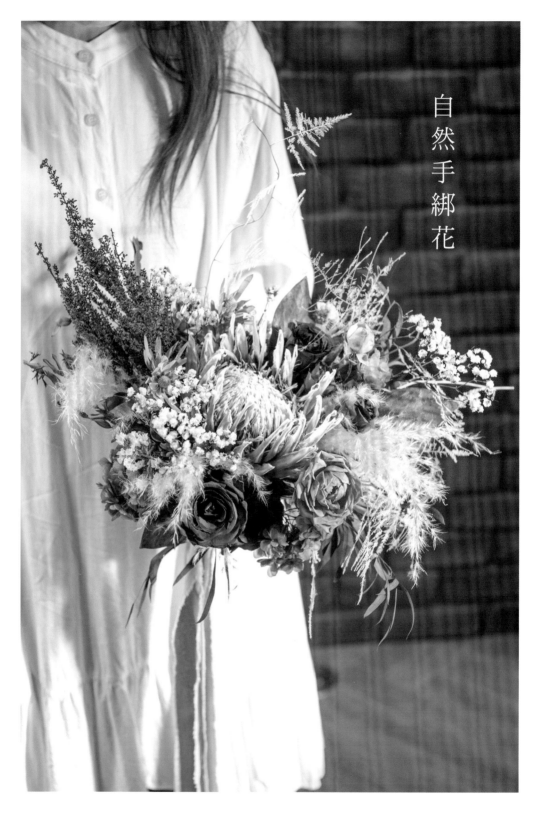

自然手綁花

自製花材：玫瑰・陽光披薩・繡球花・柳葉尤加利・帝王花・滿天星・文竹・泡盛
庭園玫瑰・迷你尤加利・迷你玫瑰・星辰花

其他素材：日本緞帶・日本蘆葦

How to Make → P.140

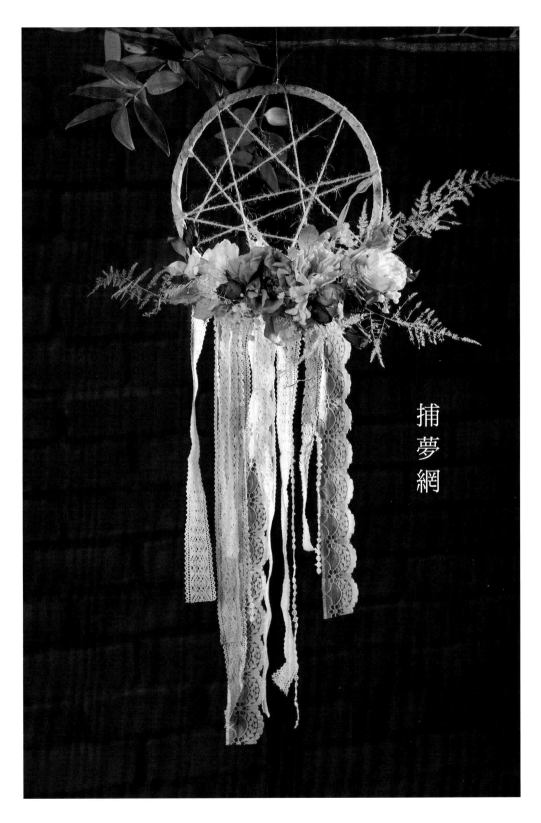

捕
夢
網

自製花材：桔梗・滿天星・重瓣繡球花・文竹・玫瑰・玫瑰葉
其他素材：蕾絲緞帶・藤圈・乾燥花海綿・MOSS

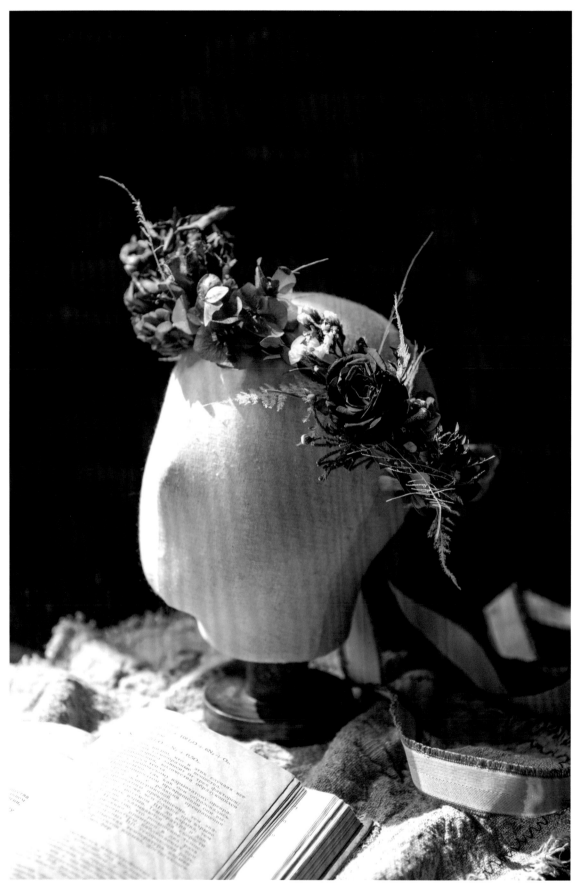

花 冠

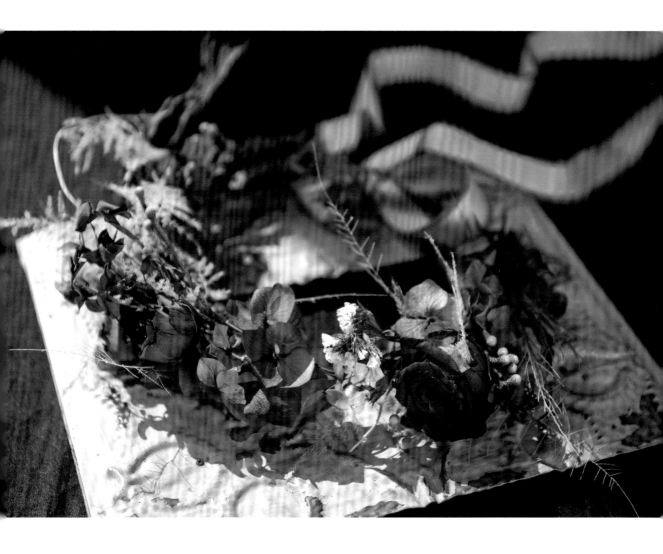

自製花材：玫瑰・星辰花・文竹・蘆葦草・重瓣繡球花
小綠果・迷你尤加利・迷你玫瑰・泡盛・繡球花
其他素材：藤圈・緞帶

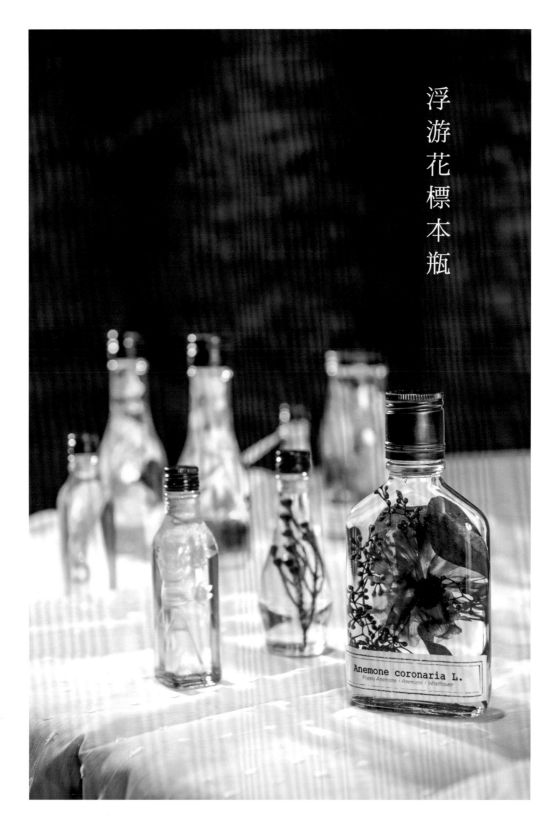

浮游花標本瓶

自製花材：小綠果・小菊花・尤加利葉・白芨・桔梗・繡球花・滿天星・蘆葦草
常春藤・鐵線蕨・九重葛・松蘿・伯利恆之星・白頭翁・果實尤加利
其他素材：玻璃瓶罐・浮游花專用礦物油

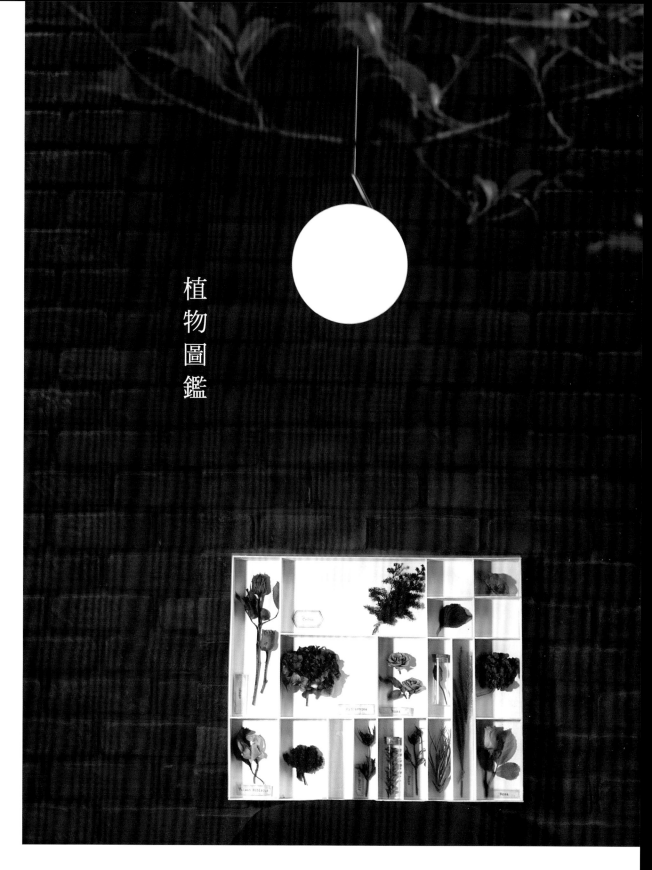

植物圖鑑

How to Make → P.142

自製花材：玫瑰・雪松・繡球花・繡球葉・鬱金香・山芙蓉
雪球・珊瑚岩・紫薊・迷你玫瑰・空氣鳳梨・狗尾草
其他素材：標籤貼紙・軟木塞玻璃瓶・0.2cm飛機木・白色噴漆・木器漆・厚紙板

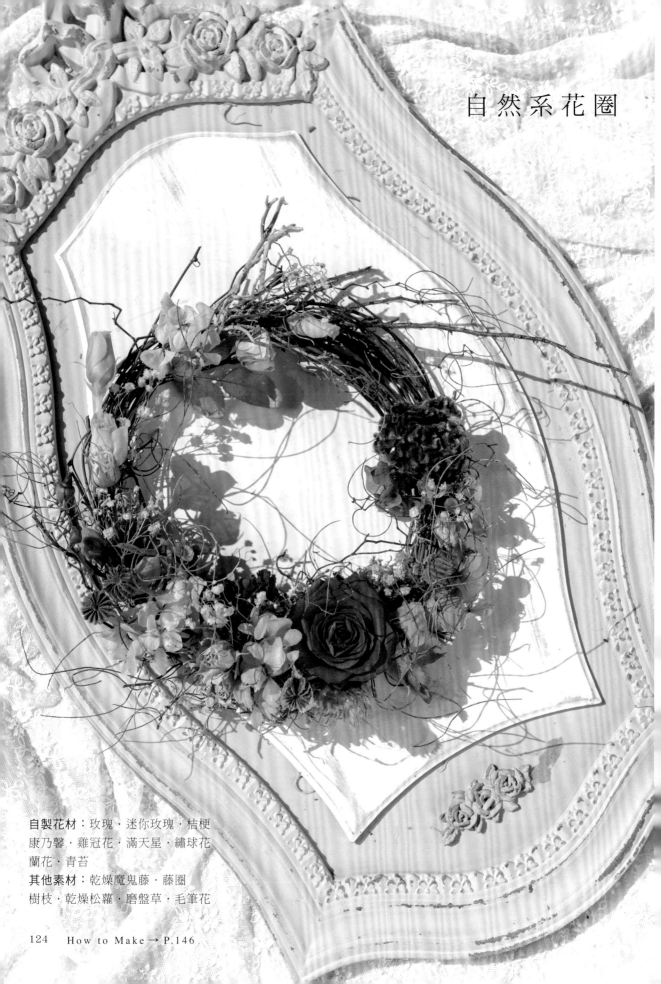

自然系花圈

自製花材：玫瑰・迷你玫瑰・桔梗
康乃馨・雞冠花・滿天星・繡球花
蘭花・青苔
其他素材：乾燥魔鬼藤・藤圈
樹枝・乾燥松蘿・磨盤草・毛筆花

124　How to Make → P.146

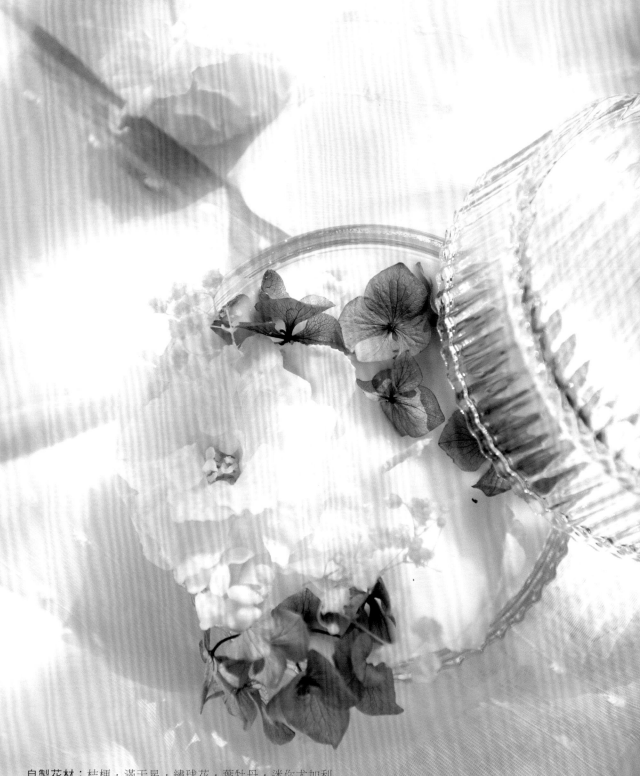

自製花材：桔梗・滿天星・繡球花・葉牡丹・迷你尤加利
其他素材：玻璃容器・蠟

黑膠唱盤掛飾

自製花材
百合・波士頓腎蕨・珊瑚岩
白芨・葉牡丹・小綠果・小菊花・銀樺葉
其他素材
巴西胡椒果・MOSS・乾燥花海綿

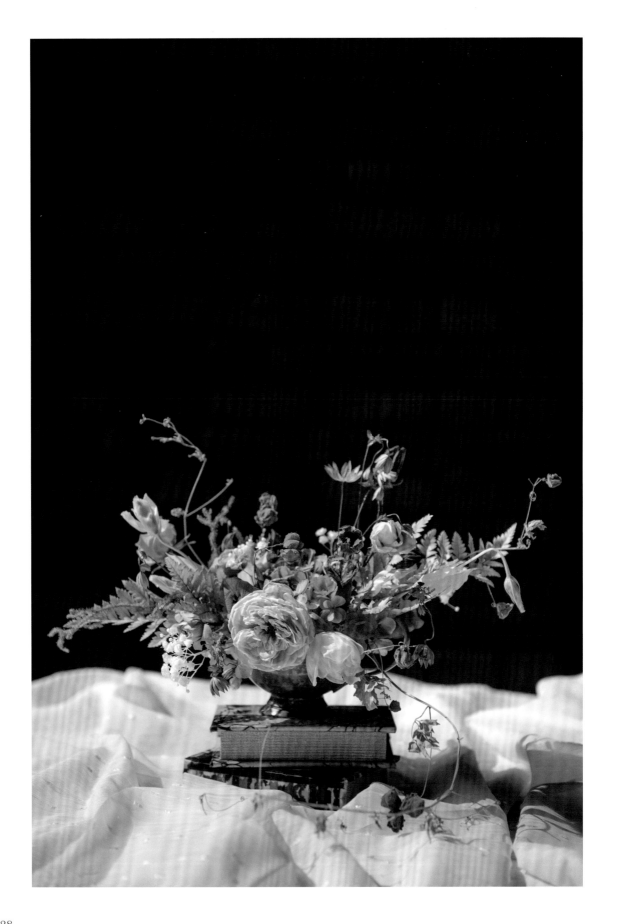

自然系盆花

自製花材
庭園玫瑰・桔梗・繡球花・山芙蓉・白芨
滿天星・高山羊齒・茉莉葉・鹿角草
玫瑰葉・玫瑰・康乃馨

其他素材
乾燥倒地鈴・MOSS・乾燥花海綿

How to Make → P.144

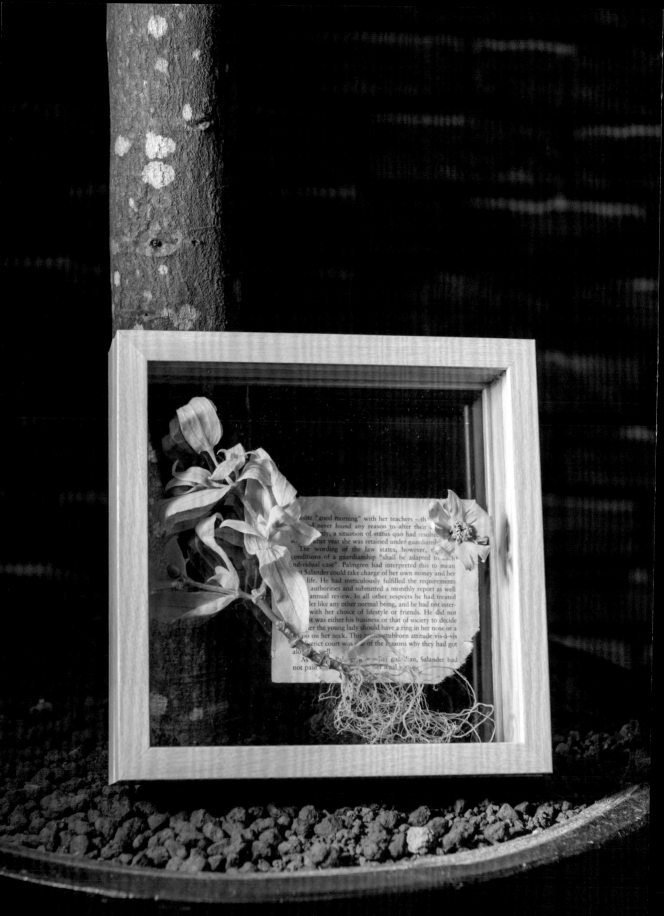

透明玻璃標本

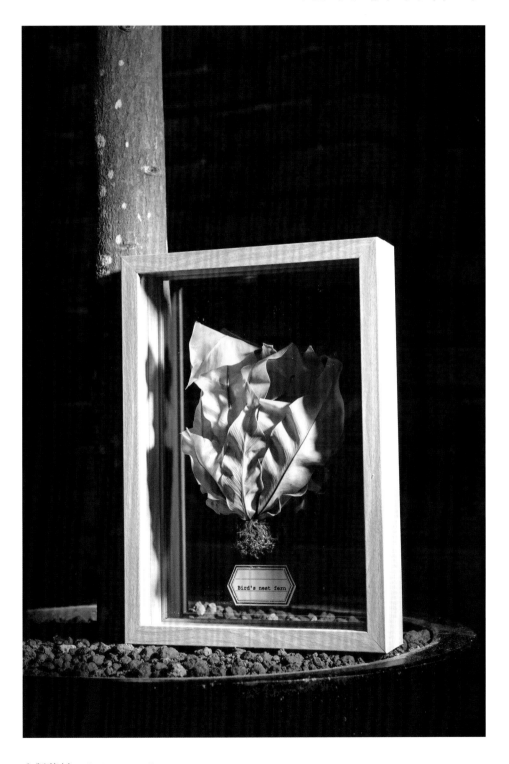

自製花材：山蘇・百日草
其他素材：玻璃相框・復古標籤貼紙・舊書頁

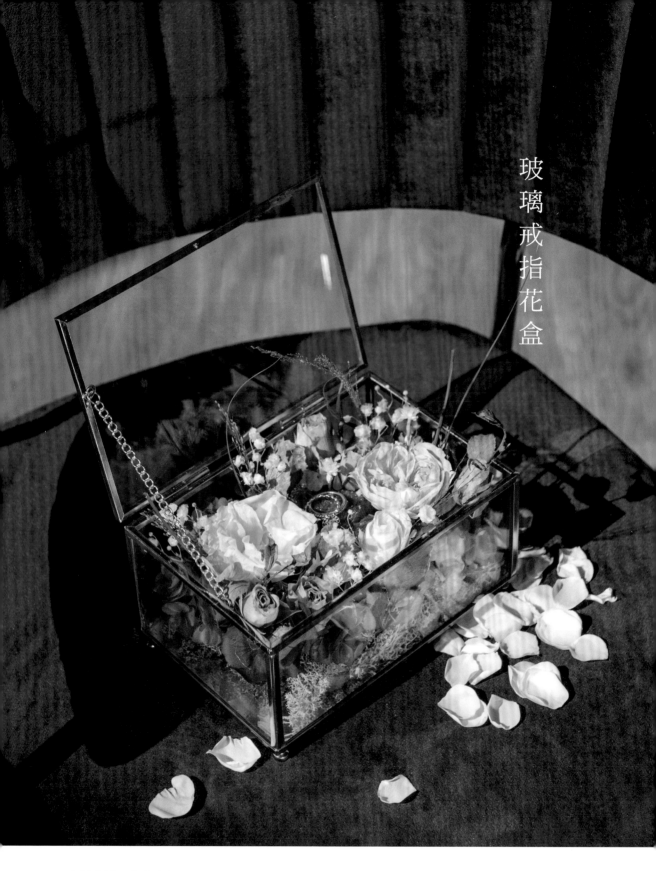

玻璃戒指花盒

自製花材：茉莉玫瑰・桔梗・玫瑰・滿天星・繡球花・重瓣繡球花・玫瑰葉・風動草・松蘿
其他素材：對戒・玻璃盒・人造草皮・乾燥花海綿・MOSS

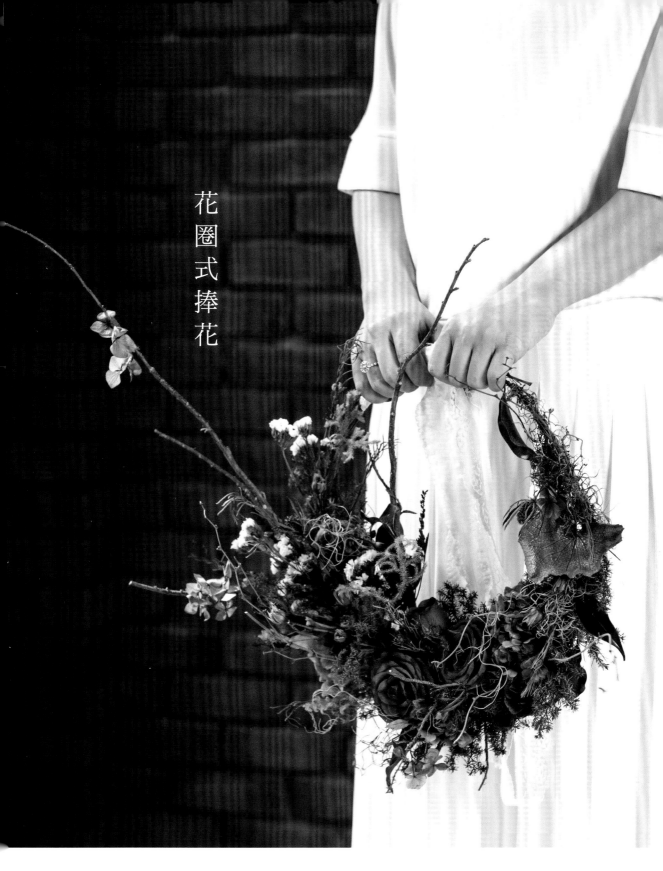

花圈式捧花

自製花材：玫瑰・牛樟葉・小紫薊・星辰花・繡球花・蠟梅・迷你玫瑰・松蘿・銀河葉・鹿角草・雪松
其他素材：雪松枝・藤圈

How to Make 4

使用工具

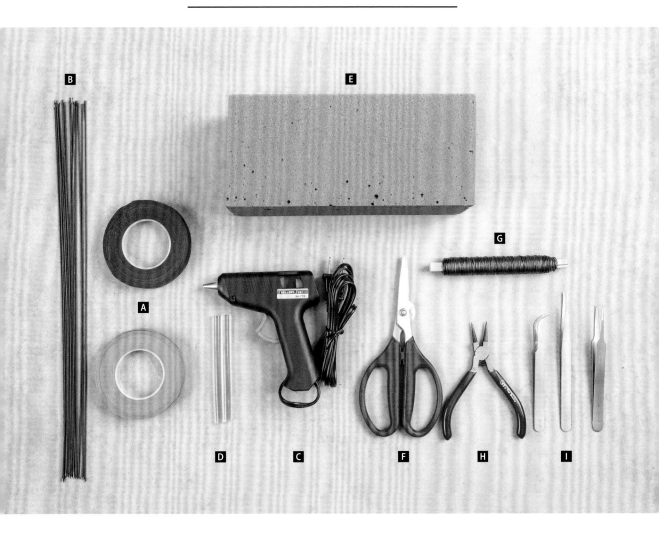

A	花藝膠帶	主要用來包覆花藝鐵絲。		
B	花藝鐵絲	不凋花不帶莖枝時，以鐵絲作為人工莖枝，便於創作時插著於海綿上。		
C	熱熔膠槍	開花與調整花型使用，或直接將花朵與其他素材相互黏著。		
D	熱熔膠條	熱熔膠槍的專用膠。		

E 乾燥花海綿｜使用於乾燥花或不凋花的插作設計中。
F 花　　剪｜修剪花材用，另附有小開口可剪花藝鐵絲。
G 德國軟鐵絲｜收緊藤圈，或將花朵纏繞在藤圈與架構上使用。
H 尖　嘴　鉗｜折彎花藝鐵絲或協助轉緊鐵絲。
I 夾　　子｜協助調整花型與夾起細小花材便於黏貼。

乾燥花海綿 V.S. 吸水海綿

一般在設計鮮花插作時，會使用到吸水海綿，在不凋花或乾燥花的設計上，有特別使用的無吸水性乾燥花海綿，質地摸起來較脆而硬，且顆粒感明顯。常見顏色有綠、灰、粉、棕等，亦有各式形狀。以上兩種海綿皆可於花藝資材行購得。

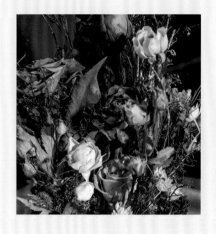

祕境森林花盅

自製花材｜玫瑰・迷你玫瑰・白芨・泡盛葉・蠟梅
　　　　　雪球・麒麟草・葡萄柚葉
其他素材｜樹皮・珊瑚枝・樹枝
　　　　　人造草皮・乾燥花海綿
作　　品｜P.112

01　在玻璃盅底盤上以花藝黏土
　　黏上海綿固定器。

02　將乾燥花海綿切成適當大
　　小，固定在海綿固定器上。

03　黏上樹皮與人造草皮作裝
　　飾，層次要略顯不規則較為
　　自然。

04　珊瑚枝分成多段接上鐵絲插
　　入海綿，可分為前後大小群
　　製造出景深。

05　欲使用的花材分別接好鐵絲
　　或樹枝，需要調整花型的部
　　分可以熱熔膠開花調整。

06　整株的紫色玫瑰花與紫色玫
　　瑰花群先作配置。

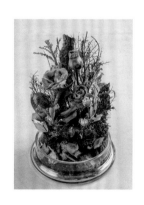

07

裝飾其他葉材，加入葡
萄柚葉、泡盛葉、蠟
梅、麒麟草、樹枝作為
連貫與填充，雪球點綴
在人造草皮與花腳之間
的低矮處，並在主花的
背後加入大片樹皮顯示
層疊效果。

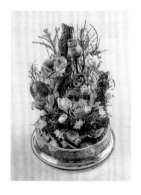

08

放入黃色玫瑰產生對比
色之效果，大朵的黃玫
瑰放在中心低矮處。最
後使用白芨花點綴即完
成。

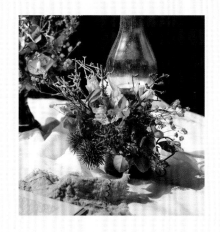

仿舊媒油燭燈

自製花材｜小花黃蟬果實・滿天星・繡球花
小菊花・雪松・垂榕果
其他素材｜樹枝・乾燥花海綿・燭台・花藝鐵絲
作　　品｜P.117

01 將海綿切小塊，以花藝鐵絲纏繞固定於燭台上，並以熱熔膠輔助固定。

02 以22號鐵絲延長小菊花的莖枝，並纏上咖啡色花藝膠帶。莖枝不夠長的花材皆以相同方法加長。

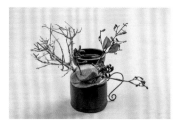

03 左邊插上自然的短乾燥樹枝，較長枝的垂榕果則均勻分布於右側，製造出左右不對稱。

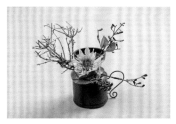

04 選一朵盛開的小菊花插至中心焦點位置。

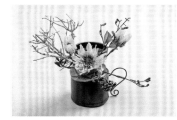

05 其餘菊花往左右插上，右邊菊花的線條延伸較長。

06 左下方插上小花黃蟬果實，作出略為下垂之感。

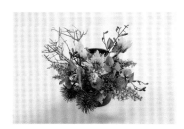

07 使用繡球花與雪松將菊花與菊花之間作連貫，必須均勻分布。

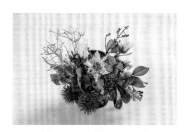

08 增加一些垂榕果增加作品豐富度。

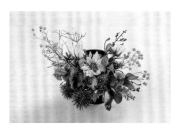

09 大致完成之後，加入橘色滿天星提高整體色彩明亮度，作品即完成。

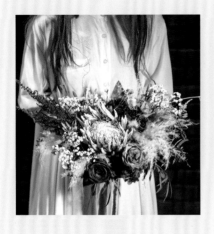

自然手綁花

自製花材｜玫瑰·陽光披薩·繡球花·柳葉尤加利· 帝王花·滿天星·文竹·泡盛·庭園玫 瑰·迷你尤加利·迷你玫瑰·星辰花
其他素材｜日本緞帶·日本蘆葦
作　　品｜P.118

01　玫瑰花以26號裸線鐵絲作 十字穿。

02　綁花束使用的花材建議接上 18號花藝鐵絲，略為含苞 或花瓣緊閉的花材，使用熱 熔膠開花作花型調整。

03　修剪下來的帝王花葉，纏繞 24號鐵絲後可再利用。

04　花莖較短的陽光披薩接上 18號鐵絲。

05　取帝王花與兩枝繡球作花束 的中心。

06　正面加入大朵的雙色玫瑰 花。

07　側面加入大朵的庭園玫瑰。 花束中心使用大量塊狀花使 其具有重心感。

08　花束的背面加上更多大小不 一的迷你玫瑰花和粉色日本 蘆葦。

09　加入泡盛，加入備好的帝王 花葉和星辰花，泡盛向左延 伸出較長的範圍。

10 花束的右前、左後加入自由線條的文竹，表
現動感。若文竹莖枝不夠長，接上鐵絲輔
助。

11 加入柳葉尤加利，營造出豐厚感，並延伸出更
多向外的線條。花束收尾的階段可使用大量線
條式的葉材，使作品呈現自然的鬆散感。

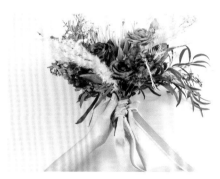

12 白色帶粉的滿天星點綴在暗色的玫瑰花旁，
層次也較高，下方補入迷你尤加利作收尾，
花束完成後以麻繩固定。

13 選用柔軟的日本布面緞帶裝飾把手，軟質的
效果與自然感花束相得益彰，顏色可選擇花
材上出現的色彩，搭配可較一致。

莖 枝 鐵 絲 加 工

1.自然莖＋鐵絲

帶自然莖的花材為了創作需
求，可將鐵絲接在自然莖上延
長莖枝長度，也可接上乾燥樹
枝。此方法除了用於花朵，也
可應用於帶莖枝的葉片。

2.以鐵絲製作人工莖枝

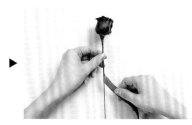

只有花頭部分製成不凋花材，
可以鐵絲製作人工莖枝。兩根
鐵絲以十字的方式插入花萼的
部分後，再往下彎折，最後再
以花藝膠帶纏繞。

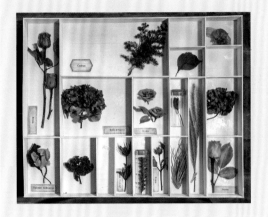

植物圖鑑

自製花材｜玫瑰・雪松・繡球花・繡球葉・鬱
金香・山芙蓉・雪球・珊瑚岩・紫
薊・迷你玫瑰・空氣鳳梨・狗尾草

其他素材｜標籤貼紙・軟木塞玻璃瓶・0.2cm飛
機木・白色噴漆・木器漆・厚紙板

作　　品｜P.123

01 計算圖鑑所需要的空間尺寸，繪製
好框架的設計圖稿。

02 以刀片將0.2cm厚的飛機木依圖稿切
割成後，取一張厚紙板當底層，在
紙板上鋪滿切割下來的飛機木，再
以相片膠將隔板黏貼固定，完成展
示框架。

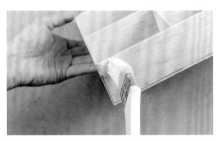

03 將飛機木塗成白色。先使用木器漆
刷2至3層，再使用白色噴漆作疊
色，製造出不均勻的效果。

04 漆料乾燥後，小心操作電鑽，在飛
機木上鑽孔，以利於稍後穿過鐵絲
固定花材。

05 將不同花材以鐵絲固定在飛機木上。

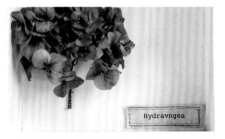

06 花材皆固定完畢後，再貼上復古感
的標籤貼紙，作品即完成。

圖鑑展示框架尺寸圖稿

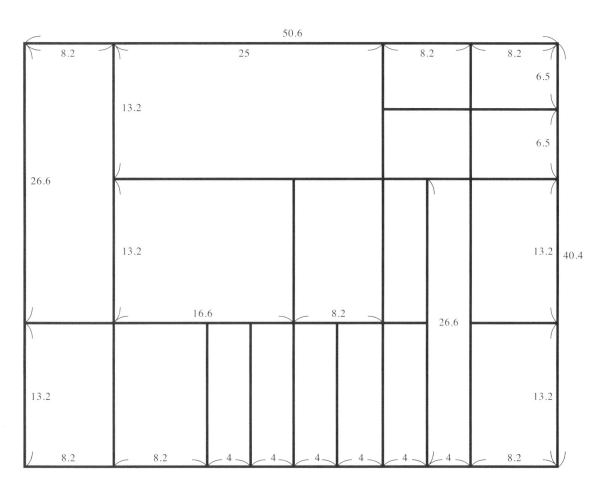

*每一條黑線都代表0.2cm厚的飛機木。底板大小為40.4cm×50.6cm。　　　　（單位：cm）

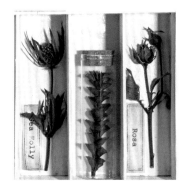

利用玻璃試管豐富圖鑑設計

設計圖鑑時，若有較特殊的植物，或不易直接以鐵絲固定在木板上的花材，可放入附軟木塞蓋的玻璃試管中，再黏貼至框架上。搬動作品時，請先檢查試管是否已牢牢黏貼在木板上，以免在搬動過程中掉落破損。

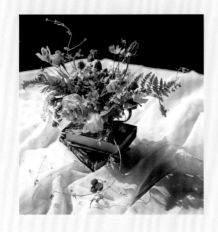

自 然 系 盆 花

自製花材｜庭園玫瑰・桔梗・繡球花・山芙蓉
白芨・滿天星・高山羊齒・茉莉葉
鹿角草・玫瑰葉・玫瑰・康乃馨

其他素材｜乾燥倒地鈴・MOSS・乾燥花海綿

作　　品｜P.128

01 乾燥花海綿切成適當大小，固定於
花器中。海綿側面高度高於盆器邊
緣約1cm。

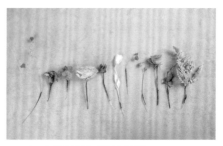

02 各式花材接好鐵絲備用。

03 庭園玫瑰花瓣略為外開時，使用熱
熔膠黏合調整形狀。

04 取一枝花作出右邊的最高點，第二
枝花作左邊高度的延伸。

05 兩朵大花插在中央的位置，並平行
向前沿伸，一前一後表現層次。

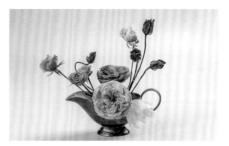

06 紫色玫瑰花插在中心最低點，並於大
玫瑰之間填充小玫瑰與山芙蓉花苞。

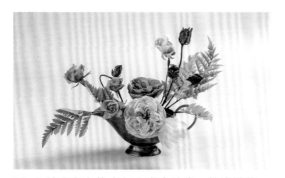

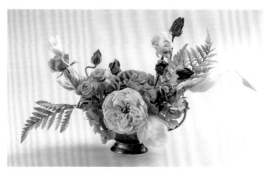

07 左前方與右後方加入高山羊齒，拉出線條，呈現不對稱感。

08 花與花之間填充同色調的繡球花，盆器邊緣的繡球花可微微向下垂墜，呈現自然感。左右皆配置一些長枝的白桔梗花苞。

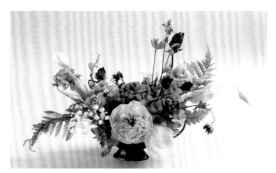

09 選擇白色的滿天星作顏色上的跳躍，並配置一些白芨和鹿角草。加入茉莉葉、玫瑰葉填補空間。

10 最後利用剩餘各式花材補充空間，裝飾乾燥倒地鈴表現自然的線條。海綿露出的部分以Moss覆蓋後，作品即完成。

鐵絲加工放大鏡

這個作品的花材幾乎皆要進行鐵絲加工。除了自然莖＋鐵絲，以及以十字穿插的方式製作人工莖枝之外，還應用到了兩種加工方式。

1.U字固定

繡球花結構鬆散，應用於花藝創作時，常常會分小束使用，多用於填補空間。捏一小束繡球花，將鐵絲穿過莖枝間的縫隙，下彎後貼近自然莖，再以花藝膠帶纏繞。其他材質相似的花材，如滿天星等，亦可使用此法。

2.直接刺入

直接以鐵絲自山芙蓉花苞的花萼端刺入，並以熱熔膠強化固定。選用顏色適合的鐵絲，即可不必再纏繞花藝膠帶。也適用於部分僅有花頭的花材，或花莖斷裂的花。

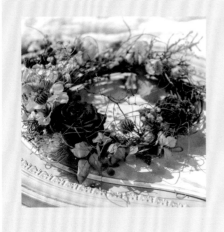

自然系花圈

自製花材｜玫瑰·迷你玫瑰·桔梗·康乃馨
　　　　雞冠花·滿天星·繡球花·蘭花·青苔
其他素材｜乾燥魔鬼藤·藤圈·樹枝·乾燥松蘿
　　　　玫瑰葉·磨盤草·毛筆花
作　　品｜P.124

01 徒手將藤圈纏繞成希望的大小，並以德國軟鐵絲綁起固定。

02 加入一些自然線條的樹枝，同樣使用軟鐵絲固定。

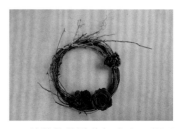

03 塊狀的焦點花如玫瑰、雞冠花、康乃馨先行配置並以熱熔膠固定在藤圈上。

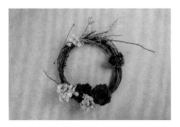

04 加入對比感的黃綠色繡球花作顏色區塊的展現，可以熱熔膠輔助黏貼。

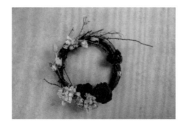

05 選擇長枝的桔梗花苞穿插在花圈左側。迷你玫瑰花苞主要也布置在左側，右側少量即可。

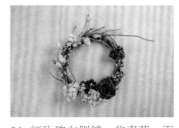

06 紅玫瑰右側鋪一些青苔，再選用點狀的粉紅色滿天星，顏色與玫瑰花同一色調，作出點綴在上層的感覺。

07 取乾燥的魔鬼藤接上鐵絲。

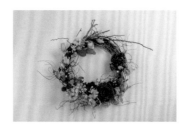

08 毛筆花置於紅玫瑰下方後，在花圈中均勻分布大量魔鬼藤，並取幾枝磨盤草點綴。左下加入蘭花，玫瑰花周圍裝飾一些黃綠色玫瑰葉。

09 藤圈與花材的縫隙處黏上乾燥松蘿填充，顏色選用深咖啡色，可製造陰影效果。黏膠乾燥後，作品即完成。

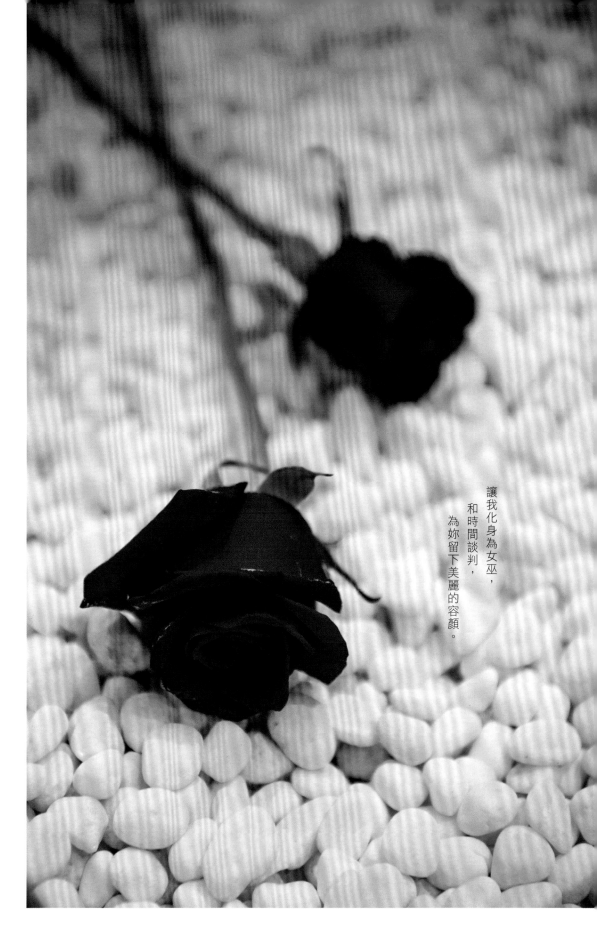

讓我化身為女巫，
和時間談判，
為妳留下美麗的容顏。

147

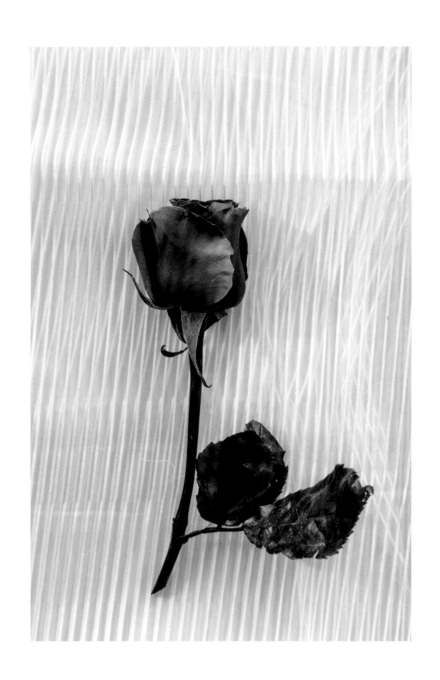

不 凋 花 的 製 作 是 一 場 又 一 場 的 實 驗 ，
花 藝 師 的 實 驗 室 裡 ，
除 了 瓶 瓶 罐 罐 的 藥 水 ，
還 有 最 重 要 的 兩 瓶 催 化 劑 ：
美 學 家 的 感 性 ＆ 科 學 家 的 理 性
—— 不 凋 花 是 感 性 與 理 性 的 美 麗 結 晶 。

花材與工具選購指南

製作不凋花所需要的工具與花材並不難取得，對於初學者而言，卻容易感到不易一次準備齊全。
本單元整理出以下的選購指南，
其中植物與花材的取得範圍無遠弗屆，任何素材都建議讀者勇敢地嘗試。

不凋花製作使用工具

常見的紙巾、托盤、夾子等雜貨，可在大型超市、百貨商場購得。紙巾選用一般廚房用紙巾即可；
花剪可在花藝資材行找到。盛裝藥水的玻璃容器、瓶罐與量杯、滴管，常見於烘焙原料賣場、瓶瓶
罐罐商店與地區性餐具店；晾乾花材用的防貓網則是在寵物用品店都有販售。

花材

鮮花盆栽

新鮮的花材可在台北花市、建
國花市、各地區花市花店、園
藝店等商店採購，自家栽種的
新鮮花材亦可。若要使用到蔬
菜水果，建議至各地蔬果市場
選擇品質新鮮的產品。

乾燥花

部分乾燥花可自花市、花店買
回新鮮花材，回家自行乾燥使
用。也可至專業的乾燥花販售
店選購（台北花市1821號攤
位）。

不凋花

台北花市、建南行（台中、台
南、高雄）皆可購得。本書示
範之現成不凋花均為艾瑞兒花
藝販售提供。

不凋花製作藥水

本書所使用與示範之不凋花藥水均為日本製造，
由日本UDS協會提供，可至艾瑞兒花藝教室諮詢購買。

艾瑞兒花藝
https://www.arielsbouquet.com

國家圖書館出版品預行編目資料

不凋花‧調色實驗設計書：一次學會超過250種花‧葉‧果完
美變身不凋材 / 張加瑜作.
-- 初版. -- 新北市：噴泉文化館出版：悅智文化發行, 2019.03
　　面；　公分. -- (花之道 ; 67)
ISBN 978-986-97550-1-6(平裝)

1.花藝

971 108002830

| 花之道 | 67

PRESERVED FLOWERS

不 凋 花 ‧ 調 色 實 驗 設 計 書

一次學會超過250種花‧葉‧果完美變身不凋材

作　　　　者／張加瑜
發　行　人／詹慶和
總　編　輯／蔡麗玲
企 劃 ‧ 統 籌／Eliza Elegant Zeal
執 行 編 輯／李宛真
編　　　　輯／蔡毓玲‧劉蕙寧‧黃璟安‧陳姿伶‧陳昕儀
執 行 美 術／韓欣恬
美 術 編 輯／陳麗娜‧周盈汝
攝　　　　影／數位美學‧賴光煜
場 地 提 供／木目室內設計聯合事務所
　　　　　　南歌咖啡館 Nango Cafe
模　特　兒／艾瑞兒花藝設計師　曹靖筠
出　版　者／噴泉文化館
發　行　者／悅智文化事業有限公司
郵 政 劃 撥 帳 號／19452608
戶　　　　名／悅智文化事業有限公司
地　　　　址／新北市板橋區板新路206號3樓
電　　　　話／(02)8952-4078
傳　　　　真／(02)8952-4084
網　　　　址／www.elegantbooks.com.tw
電 子 信 箱／elegant.books@msa.hinet.net

2019年3月初版一刷　定價680元

經銷／易可數位行銷股份有限公司
地址／新北市新店區寶橋路235巷6弄3號5樓
電話／(02)8911-0825　　傳真／(02)8911-0801

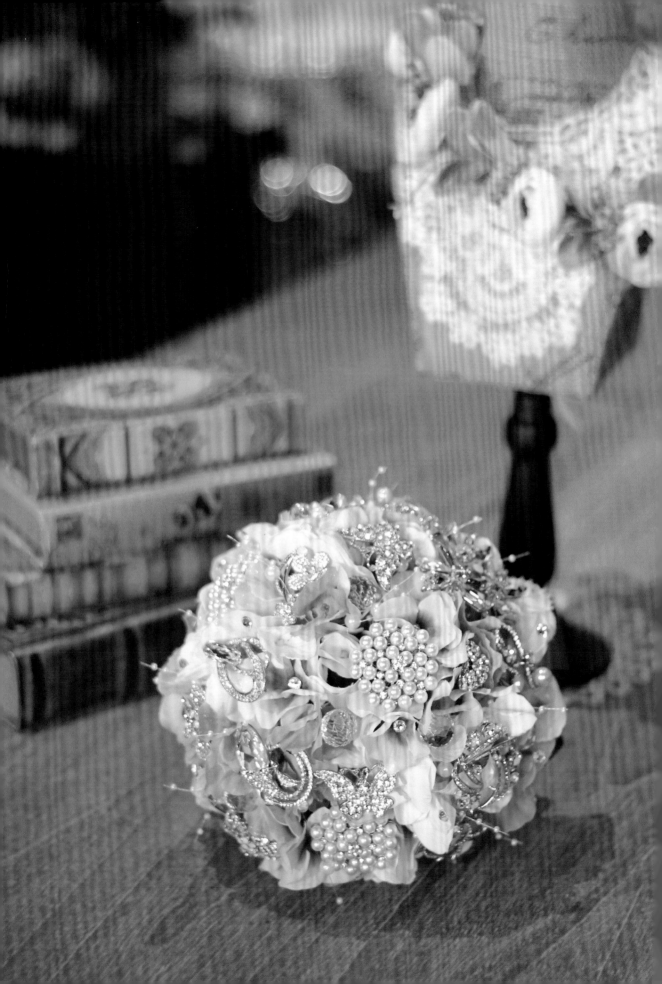

圓 形 珠 寶 花 束

閃 爍 幸 福 & 愛 · 繽 紛 の 花 藝
5 2 款 妳 一 定 喜 歡 的 婚 禮 捧 花

閃 爍 華 美 的 珠 寶 ， 與 柔 軟 雅 緻 的 花 朵 ，
彼 此 結 合 ， 碰 撞 出 浪 漫 的 火 花 ，
不 同 素 材 交 織 著 如 夢 似 幻 的 樂 章 ，
創 作 出 讓 新 娘 更 加 華 麗 的 婚 禮 配 件 。

花 朵 素 材 可 選 擇 鮮 花 、 乾 燥 花 、 不 凋 花 、 仿 真 花 、 緞 帶 花 ⋯⋯
搭 配 上 珠 飾 或 金 屬 胸 針 ，
每 一 種 素 材 都 能 帶 出 不 一 樣 的 感 覺 。

Jewelry Bouquets

張加瑜◎著
定價：580元

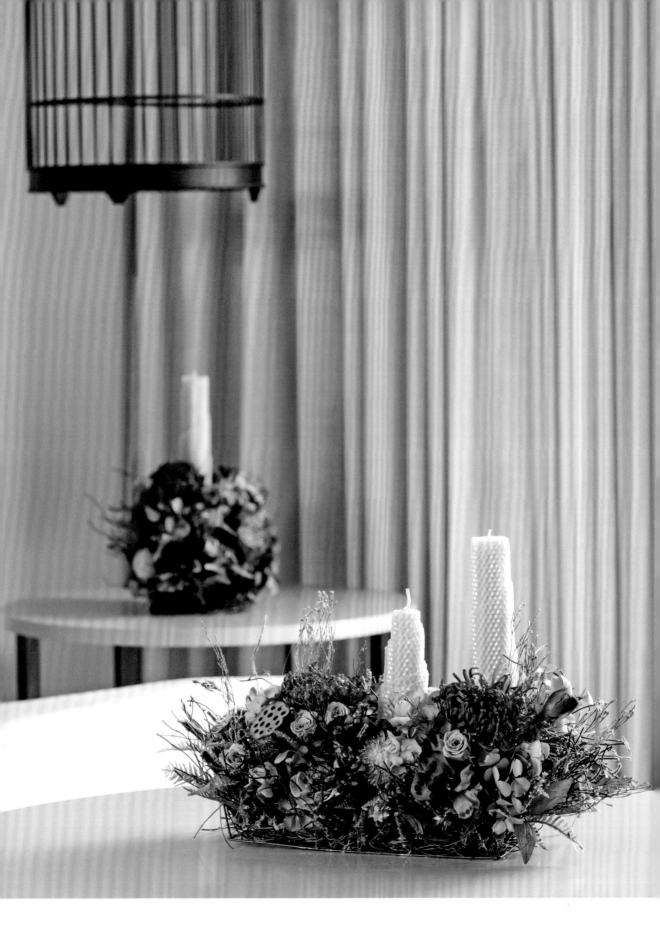

設計師的生活花藝香氛課

手作的不只是花 × 皂 × 燭，
還是浪漫時尚與幸福！

使用天然素材＆香氛一直是格子專注研究的領域，
花藝則是加瑜熱愛與擅長的工作。

香味來自花朵、色彩來自花朵，
花朵與氣味，
呈現的就是視覺×味覺的加乘感官體驗。
氣味使花藝作品增添更多內在的深度與溫度，
有了花的結合，
則能讓香氛作品獲得更清晰的描寫與意境。

這場透過研究花與香氛的主題交流，
不只精彩地呈現出兩位創作者的風格，
更進一步闡述了視覺＆味覺兩者合而為一的「多層次作品」概念。

Essential Oil & Flower Art

格子‧張加瑜◎著
定價：480元

PRESERVED
FLOWERS